Looking for Alice
we've never met
around the world

MY FAVORITE
ALICE

마이 페이버릿 앨리스

1865~2018
전 세계 61가지
『이상한 나라의 앨리스』
초판본을 찾아서

앨리스설탕 지음

ㄴㄴ>ᄼᄃㄴ

intro ———————————————————————————————————

『이상한 나라의 앨리스』

『이상한 나라의 앨리스』는 빅토리아시대 내성적인 수학자였던 루이스 캐럴이 앨리스 리델이라는 소녀에게 강가에서 즉흥적으로 들려준 이야기로부터 시작되어 150여 년간 많은 작가와 화가에게 도전과 영감의 대상이 되었다. 특히 존 테니얼이 『이상한 나라의 앨리스』의 첫 일러스트를 그린 후 인쇄와 출판 산업의 발전과 더불어 수많은 일러스트레이터가 자신만의 앨리스를 독자들에게 선보였다.

1907년 영국에서 『이상한 나라의 앨리스』와 『거울 나라의 앨리스』의 저작권이 풀린 후에 아서 래컴을 비롯한 8명 이상의 일러스트레이터들이 책을 출판했다. 미국에서는 저작권이 만료되기 전부터 많은 해적판이 있었고 피터 뉴웰 같은 걸출한 일러스트레이터에 의한 앨리스도 출판되었다. 각자의 기술이나 역량에 따라 전체적인 구성이나 그림에 차이를 보이기는 하지만 1900~20년대 출판된 책에서는 아르누보의 영향을 보여주는 패턴들을 쉽게 발견할 수 있다.

현대의 일러스트레이터들과 마찬가지로 초기의 작가들도 자신의 개성을 표현하기 위해 캐릭터들의 의상과 소품의 디테일한 묘사나 색상의 차별화, 다량의 컬러 일러스트, 100장 이상의 흑백 드로잉 등 많은 부분에 노력을 기울였다. 독일과 프랑스, 러시아, 동유럽, 일본 등지에서 각국의 문화적 배경에 영향을 받은 『이상한 나라의 앨리스』도 다수 출판되었다.

『이상한 나라의 앨리스』는 '앨리스 증후군' '앨리스 비즈니스'라고 불리며 주인공과 캐릭터들을 매번 다르게 변주한 그림책과 상품이 나오는 유일무이한 동화이다. 1890년대 후반 인쇄업과 출판업의 성수기를 배경으로 다수 출판된 『이상한 나라의 앨리스』와 1930~40년대 세계대전 및 대공황 때 만들어진 팝업북 등을 통해 사회경제 변화를 포함한 출판의 역사를 읽을 수 있다. 한 권의 그림책이 이토록 많은 역사적 변화를 담아낸 예는 『이상한 나라의 앨리스』가 유일할 것이다.

『이상한 나라의 앨리스』 그림책을 통하여 우리는 150여 년간 일러스트의 역사를 관통해보고 한정판, 보급판, 팝업북 등 다양한 형태의 책들을 만날 수 있다. 『이상한 나라의 앨리스』는 그 자체로 많은 일러스트레이터들이 한 번쯤 도전해보고 싶은 모험의 원더랜드이다.

『이상한 나라의 앨리스』
등장 캐릭터

『이상한 나라의 앨리스』와 『거울 나라의 앨리스』에 나오는 캐릭터들은 실제 루이스 캐럴의 지인이나 당시 유명인사들을 모델로 삼았다고 한다. 본문에 다양한 스타일의 캐릭터가 등장하기에 여기에서는 그림 대신 설명으로 대체한다.

The
White Rabbit
하얀 토끼

하얀 토끼는 항상 약속에 지각하기로 악명 높은 실제 앨리스의 아버지 헨리 리델(Henry Liddell)을 모델로 했다.

The
Dodo
도도새

도도새는 루이스 캐럴의 본명 찰스 럿위지 도지슨(Charles Lutwidge Dodgson)에서 따왔다. 루이스 캐럴은 자신의 이름을 말할 때 도, 도, 도 하며 더듬거리는 습관이 있었다고 한다.

The
Hatter
모자장수

모자장수는 옥스퍼드 일대에서 기인이라 알려진 티오필러스 카터(Theophilus Carter)라는 괴짜 가구공이자 가구 판매상이 모델이다. 그는 늦잠꾸러기를 위한 알람 시계 침대를 발명했다. 1851년 런던에서 열린 만국박람회에 출품된 이 발명품은 늦잠을 자는 사람에게 찬물을 끼얹어 깨우는 침대로 전해진다. 카터는 실제로 모자장수처럼 위가 높은 실크해트를 자주 썼다고 한다.

The
Dormouse
도마우스

티파티의 찻주전자에 박혀 졸고 있는 도마우스는
루이스 캐럴이 당시 교류하고 지내던 시인이자
화가 단테 가브리엘 로세티(Dante Gabriel
Rossetti, 영국 시인 크리스티나 로세티의 오빠)의
애완동물인 웜뱃을 모델로 했다. 그는 가끔 동물을
식사 자리에 데려와서 센터피스에서 자도록
내버려두었다고 한다.

The
Sheep
양

뜨개질하는 늙은 양의 모델은 앨리스 리델이 어린
시절 자주 가던 사탕가게의 여주인이다. 그녀는 늘
뜨개질을 하고 있었다고 한다. 존 테니얼은 실제
가게를 모델로 그림을 그렸고 현재까지 앨리스
기념품 가게로 이어지고 있다.

The
Red Queen
붉은 여왕

도덕과 바른 행동을 설교하는 붉은 여왕은
앨리스 자매의 전속 가정교사 메리 프리켓(Mary
Prickett)을 모델로 했다.

The
White Knight
하얀 기사

하얀 기사는 루이스 캐럴의 분신이라고 한다.
루이스 캐럴이 다양한 말놀이를 좋아하고 우표
퍼즐 봉투를 만들었듯 하얀 기사도 샌드위치용
소나무 상자나 투구 등을 발명했다.

루이스 캐럴을 찾아서

Lewis Carroll, 1832~1898

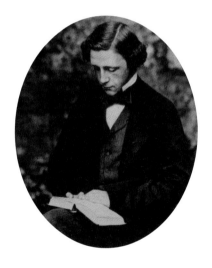

잡지 형식으로 8권의 짧은 글 모음집을 만들었다. 그 안에는 여러 편의 익살스러운 교훈시와 짧은 수필, 가상의 편지에 답장을 싣는 '작은 우체국' 등 다양한 글이 있었다. 그는 이 잡지에 풍자화 경향이 엿보이는 그림들을 직접 그리고 난센스와 재치로 가득한 글들을 싣는다. 이 잡지에는 『이상한 나라의 앨리스』에 나오는 시의 초고가 실려 있기도 하다.

그는 1850년 18살의 나이로 옥스퍼드의 크라이스트 처치 컬리지에 입학한다. 그는 수학에 뛰어난 재능을 보이며 1855년부터 1881년 은퇴하기 전까지 옥스퍼드에서 수학을 가르치게 된다. 그는 수학자로서도 알려져 있지만 우리가 그의 이름을 아는 건 『이상한 나라의 앨리스』와 『거울 나라의 앨리스』를 통해서다. 루이스 캐럴의 본명은 찰스 럿위지 도지슨이다. 1856년 『트레인』이라는 주간지에 에세이 등을 싣게 되며 자신의 본명과 어머니의 이름 철자를 뒤섞어 루이스 캐럴이라는 필명을 만든다.

루이스 캐럴은 영국 성공회 목사인 아버지 찰스 도지슨(Charles Dodgson)과 어머니 프랜시스 제인 럿위지(Frances Jane Lutwidge)의 11남매 중 셋째로 태어났다. 상냥한 어머니와 성직자로서 원칙을 중시하면서도 자녀의 교육에 늘 관심을 가지고 지도했던 아버지 사이에서 행복한 유년 시절을 보냈다. 그는 학창 시절 남매들과 가족

그가 23살이던 1856년, 헨리 리델이 40대의 젊은

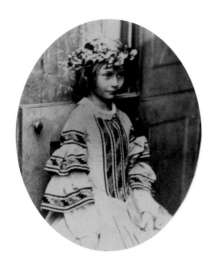

교류하며 지냈다. 그들 중 한 명인 동화작가 조지
맥도널드(George MacDonald)와 그의 아들
그레빌(Greville)이 『지하세계의 앨리스』를 읽고
그에게 출판을 권유했다.

그는 수학 교수직을 그만두고 수학 지도서,
아이들의 오락을 위한 책, 종교적 사색을 위한 책
등 다양한 글쓰기에 매진하였다.

누나와 여동생들에 둘러싸인 이상적인
빅토리아시대 가정에서 자란 그에게 유년 시절은
행복의 결정체였고, 그 시절을 상기시키는
아이들에게 본능적인 호감과 호기심을 가지고
있었을 것이다. 그는 독창적인 이야기를 통하여
자신이 꿈꾸던 세계를 실현한 몽상가이며 동시에
누구보다 앞서 빅토리아시대의 문화와 신문물을
적극적으로 수용하고 즐긴 능동적 인물이다.

학장으로 크라이스트 처치 컬리지에 부임한다.
당시 헨리 리델에게는 해리, 로리나, 앨리스와
이디스라는 네 자녀가 있었는데 앨리스는 아이들
중 셋째였다. 앨리스 자매들과의 만남은 그의
인생에 중요한 전환점이 된다. 20대 초반에
외삼촌에게 사진 촬영을 배운 그는 지인이나
아이들의 사진을 많이 찍었는데 그중 앨리스와
그 자매들도 있었다. 루이스 캐럴은 앨프리드
테니슨(Alfred Tennyson)의 조카를 빨간 망토로
분장시켜 사진을 찍기도 하고 어린 소녀들의
모습을 즐겨 찍었다. 그는 앨리스 자매들과 소풍도
다니고 재미있는 이야기를 들려주며 우정을
쌓았다. 『이상한 나라의 앨리스』는 그가 1862년의
템스강 소풍에서 앨리스와 그 자매들에게
들려주었던 이야기로부터 탄생하였다.

말을 더듬었던 그는 내성적인 성격으로
알려져 있지만 자신에게 필요한 사교 생활은
적극적으로 찾아다녔다. 그는 그림과 사진,
연극 등 풍성한 문화생활을 즐기고 화가들을
비롯한 빅토리아시대의 다양한 문화예술인들과

『지하세계의 앨리스』

『지하세계의 앨리스』는 1862년 7월 루이스 캐럴이 앨리스 자매들과 소풍을 나가 처음 들려준 이야기이다. 아이들은 황당무계한 난센스로 가득한 그 이야기에 즐거워했는데 특히 앨리스가 가장 좋아해서 이를 책으로 만들어달라고 졸랐다. 루이스 캐럴은 앨리스를 위해 37장의 흑백 그림을 그리고 자필로 원고를 써서 1864년 11월 앨리스에게 이른 크리스마스 선물로 전해주었다. 제목 주위로 작은 담쟁이넝쿨이 아름답게 장식된 푸른 표지를 보면 앨리스를 향한 루이스 캐럴의 깊은 애정이 느껴진다.

그가 『지하세계의 앨리스』의 마지막 페이지에 그린 앨리스의 초상화 위에는 사진이 붙어 있어 그 뒤에 그림이 숨겨져 있다는 사실을 아무도 알지 못했다. 1977년 초상화 위에 붙어 있던 사진이 떨어지며 그 아래 숨겨져 있던 앨리스의 초상이 발견되었다. 그림을 보면 그가 앨리스의 얼굴만큼은 그 어떤 일러스트레이터보다 비슷하게 그렸음을 알 수 있다. 당시 유년기의 작고 마른 검은 단발머리 소녀 앨리스, 루이스 캐럴의 이야기를 제일 흥미진진하게 듣던 반짝이는 눈동자의 소녀가 그려져 있다.

76

on their feet and hands, to make the arches.
The chief difficulty which Alice found at first was to manage her ostrich : she got its body tucked away, comfortably enough, under her arm, with its legs hanging down, but generally, just as she had got its neck straightened out nicely, and was going to give a blow with its head, it would twist itself round, and look up into her face, with such a puzzled expression that she could not help bursting out laughing : and when she had got its head down, and was going to begin again, it was very confusing to find that the hedgehog had unrolled itself, and was in the act of crawling away : besides all this, there was generally a ridge or a furrow in her way, wherever she wanted to send the hedgehog to, and as the doubled-up soldiers were always getting up and walking off to other

90

of her own little sister. So the boat wound slowly along, beneath the bright summer-day, with its merry crew and its music of voices and laughter, till it passed round one of the many turnings of the stream, and she saw it no more.
Then she thought, (in a dream within the dream, as it were,) how this same little Alice would, in the after-time, be herself a grown woman ; and how she would keep, through her riper years, the simple and loving heart of her childhood : and how she would gather around her other little children, and make their eyes bright and eager with many a wonderful tale, perhaps even with these very adventures of the little Alice of long-ago : and how she would feel with all their simple sorrows, and find a pleasure in all their simple joys, remembering her own child-life, and the happy summer days.

Alice's Adventures Under Ground, Lewis Carroll, University Microfilms,
1965년 복간본.

『지하세계의 앨리스』는 1886년 처음 책으로 출판되었다. 결혼하여 앨리스 하그리브스(Hargreaves)가 된
앨리스에게 루이스 캐럴이 원본을 빌려 출판한 복사본이다.

그후에도 앨리스 하그리브스는 이 책을 계속 간직하고 있다가 남편의 사망 후 상속세를 지불하기 위해
1928년 소더비 경매에 내놓았다. 이 책을 미국의 딜러 로젠바흐(Rosenbach)가 낙찰받은 후 미국의
사업가 엘드리지 존슨(Eldridge Johnson)에게 팔았다. 1946년 존슨이 사망한 후 책은 다시 경매에
나왔다. 이때 이 책을 구입한 후원자들이 제2차세계대전에 함께 참전해준 데 대한 감사의 표시로 1948년
영국에 기증하게 된다. 그렇게 『지하세계의 앨리스』는 20여 년간의 여행을 마치고 고향인 영국으로
돌아와 영국 도서관에 보관되어 있다.

『이상한 나라의 앨리스』 초판

주변 사람들로부터 『지하세계의 앨리스』를 책으로 출판하라는 권유가 거듭되자 루이스 캐럴은 1863년 당시 런던에서 찰스 킹즐리(Charles Kingsley)의 소설 『물의 아이들(The Water Babies)』을 출판해 성공을 거둔 출판업자 알렉산더 맥밀런(Alexander MacMillan)을 만난다. 그는 루이스 캐럴의 동화에 관심을 보였고 두 사람은 책을 출판하기로 한다.

맥밀런은 출판에 앞서 처음 이 책을 읽게 될 독자들을 위해 자신의 친구들만이 이해할 수 있는 농담이나 리델가 아이들에게 즐거움을 주기 위해 만든 사적인 내용을 삭제하였다. 대신 앨리스와 체셔 고양이의 만남, 미치광이들의 티파티, 돼지와 후추 같은 장면들을 추가해 원고 분량이 배로 늘어났다. 하얀 토끼를 따라 지하로 내려가던 이야기에 워낙 다양한 동물들이 추가되자 '지하세계의 앨리스'라는 제목도 더이상 어울리지 않아 결국 『이상한 나라의 앨리스』로 바꾸게 되었다.

초판 2,000부는 1865년 6월에 인쇄되었다. 맥밀런 출판사는 원래 7월 4일에 책을 발간할 예정이었고, 50권을 저자인 루이스 캐럴에게 미리 보냈다. 그러나 얼마 지나지 않아 존 테니얼이 루이스 캐럴에게 '그림의 인쇄가 전혀 마음에 들지 않는다'는 편지를 보냈다. 활자 잉크가 너무 진해 뒷면에 비치면서 그림을 망쳐놓았기 때문이다. 캐럴과 맥밀런은 손해를 감수하고 초판 2,000부를

ALICE'S

ADVENTURES IN WONDERLAND.

BY
LEWIS CARROLL.

WITH FORTY-TWO ILLUSTRATIONS
BY
JOHN TENNIEL.

NEW YORK
D. APPLETON AND CO. 445, BROADWAY.
1866.

폐지로 판매하기로 하고 8월에 재판을 찍었다.

그리고 1865년 11월(발행년도는 1866년이라고 적혀 있음)에 시판되기 시작한 『이상한 나라의 앨리스』는 빅토리아시대에 보기 드물었던 어린 소녀 주인공의 호기심 가득한 스토리와 아름다운 삽화가 곁들여져 크리스마스 선물 시장을 겨냥한 기프트북* 중에서 가장 뛰어나다는 호평을 받으며 날개 돋친 듯 팔려나갔다. 이 책은 1898년 루이스 캐럴이 사망할 때까지 15만 부가 판매되었다고 한다.

Alice's Adventures in Wonderland,
John Tenniel, D. Appleton,
1866년 미국 초판본, 박명천 소장.

루이스 캐럴은 낱장 형태로 남아 있던 초판 1,950부를 결국 폐지로 처분하지 않고 미국의 애플턴 출판사에 판매했는데 이것이 '애플턴 앨리스'라고 불리는 미국 초판본이다. 이 책은 권두에 'D. APPLETON AND CO. 1866'이라고 새로 새겨져 뉴욕으로 향하는 배에 실렸다. 런던까지 출장 와서 이 책을 구입한 윌리엄 워던 애플턴은 처음엔 이 책을 산 것을 후회하고 창고에 방치해두었다. 하지만 후에 미국 최초의 『이상한 나라의 앨리스』 복간본 감수를 애플턴 출판사에서 맡아 오리지널 판본에 가깝게 완성되도록 많은 도움을 준다.

오늘날까지 남아 있는 초판들은 레어북 컬렉터나 앨리스 컬렉터들이라면 누구나 탐내는 귀한 수집품 목록에 들어가게 되었다. 루이스 캐럴이 초판 배부를 중단하기 전에 출판사로부터 50권을 받아 고급스럽게 제본하여 지인들에게 보냈던 책들은 『이상한 나라의 앨리스』 가운데 가장 고가로, 초판 중의 초판이라 불리며 현재 23권이 남아 있다고 알려졌다. 최근 두 번 경매가 이루어졌는데 엄청난 가격에 낙찰되었고 6권을 제외하고는 모두 박물관이나 도서관에서 소장하고 있다.

* **Gift Book**: 기프트북은 1800년대 중반에서 후반까지 영국에서 큰 인기를 끌었던 선물용 책으로 주로 크리스마스 시즌에 맞춰 출판되었다. 유명 작가들의 시와 수필, 단편소설, 종교적인 글귀 등을 엮고 고급 광택지를 사용하였으며 가죽에 꽃무늬를 새기거나 제목을 금박으로 입히는 등 화려한 장정으로 출판되었다. 장식적인 제본과 화려한 일러스트를 특징으로 한다. 기프트북 시장의 확대는 어린이책으로까지 이어져서 1860년대 이후 아서 래컴이나 메이블 루시 애트웰 같은 유명 일러스트레이터들이 다양한 색감의 일러스트를 삽입해 어린이를 겨냥한 기프트북도 다수 등장하게 되었다.

1863년 봄 『이상한 나라의 앨리스』를 출판하기로 결심한
루이스 캐럴은 1863년 말 맥밀런 출판사를 찾아갔다.
초고는 다듬어졌지만 일러스트가 문제였다. 원본이 되는
『지하세계의 앨리스』의 그림은 루이스 캐럴이 직접 그렸지만
데생의 질이나 완성도 면에서 전문 화가와는 확연히 차이가
났다. 그림을 좋아하고 전시회도 자주 보러 다녔던 그는 이를
의식하고 있었다.

1864년 초에 극작가이며 풍자 잡지 『펀치』*의 편집자
톰 테일러(Tom Taylor)가 유명한 풍자 화가 존 테니얼을
루이스 캐럴에게 소개한다. 1864년 4월 존 테니얼이 책의
삽화를 그리겠다고 수락하여 두 사람은 편지로 계속 의견을
나누면서 그림을 그리기 시작했다. 둘의 관계는 『거울 나라의
앨리스』까지 이어진다. 존 테니얼과 루이스 캐럴 사이에는
일러스트를 둘러싸고 신경전이 팽팽했다고 한다. 루이스
캐럴은 당시 존 테니얼에게 상상 속의 동물을 비롯한 그림의
이미지에 대해 세부적인 면까지 집요하게 주문했고, 존
테니얼은 2권의 앨리스를 그린 뒤 개인의 주문대로 그림을
그리는 데 질려서 이후 삽화 의뢰는 일절 수락하지 않게
되었다.

* **Punch Magazine**: 1841년 영국에서 창간되어 2002년에 폐간된
정치 풍자 잡지. 카툰이라는 단어가 이 잡지에서 처음 사용되었다. 존
테니얼을 비롯하여 아서 래컴, 현대에 이르면 앙드레 프랑수아까지
수많은 카투니스트가 표지를 그리거나 카툰을 담당했다.

Alice's Adventures in Wonderland, John Tenniel,
Macmillan, 1865년 초판(1932년 루이스 캐럴 탄생
100주년 기념판), 영국.

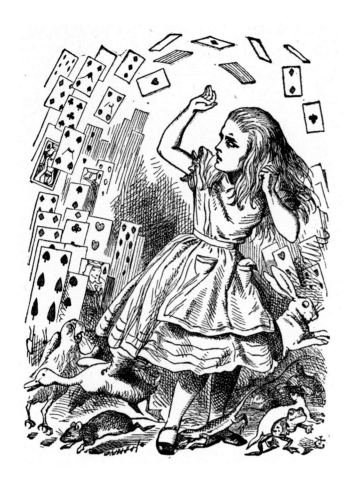

존 테니얼은 그리펀이나 가짜 거북, 재버워크 같은 상상 속의 동물들을 실감나게 그린 반면 주인공인 앨리스는 가분수 같은 머리에 너무 작은 발로 균형감 없이 그려 아쉬움을 남겼다. 루이스 캐럴은 검은 단발이었던 실제 앨리스 리델 대신 자신의 어린 친구들 중 한 명인 메리 힐턴 버드콕(Mary Hilton Badcock)의 사진을 존 테니얼에게 보내 그녀를 모델로 앨리스를 그릴 것을 요청했으나 거절당했다고 한다. 그러나 결국 존 테니얼이 그린 앨리스는 머리 모양이나 원피스 등은 어느 정도 메리 힐턴 버드콕과 닮아 앨리스 리델보다 밝고 명랑하게 그려졌다.

존 테니얼은 『이상한 나라의 앨리스』가 시작된 앨리스 자매들과의 소풍을 묘사한 코커스 경주에서 도도새에게만 사람의 손을 그렸다. 다른 새들이나 동물들과 달리 도도새만 사람의 손을 가진 것은 말을 더듬어 자신을 소개할 때 '도도, 도지슨입니다' 하던 루이스 캐럴을 상징해서다.

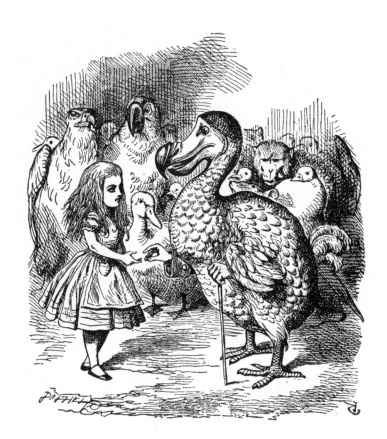

생생하게 묘사한 동물이나 다른 캐릭터에 비해 주인공인 앨리스의 완성도가 아쉽긴 하지만 6년 후 『거울 나라의 앨리스』를 그릴 즈음에는 존 테니얼의 인물을 그리는 솜씨도 나아져서 앨리스의 포즈나 표정들도 자연스럽고 다양해진다.

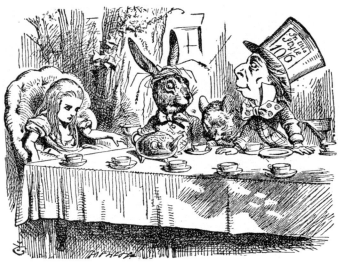

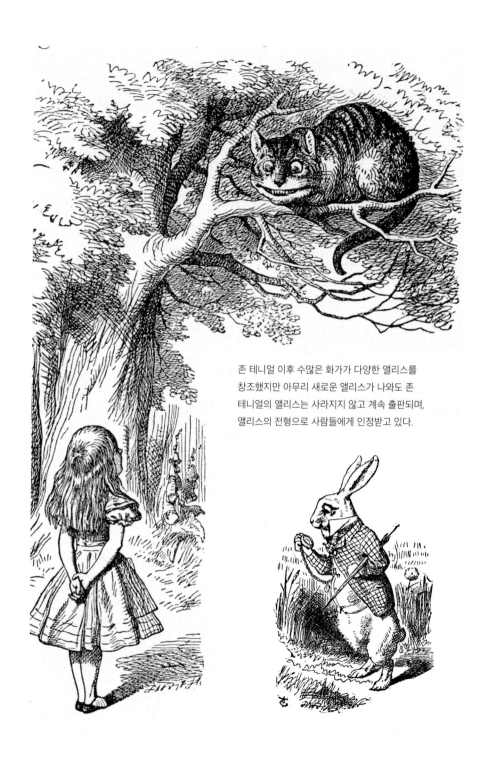

존 테니얼 이후 수많은 화가가 다양한 앨리스를
창조했지만 아무리 새로운 앨리스가 나와도 존
테니얼의 앨리스는 사라지지 않고 계속 출판되며,
앨리스의 전형으로 사람들에게 인정받고 있다.

2

BROTHERS
DALZIEL

1988년 초판

Alice's Adventures in Wonderland, Brothers Dalziel
오리지널 목판 판화, **Rocket Press, 1988년**, 영국, 박명천 소장.

존 테니얼이 그린 일러스트는 당시 가장 유명했던 목판화 공방 달지엘 형제에게 보내졌다. 조지 달지엘(George Dalziel)과 에드워드 달지엘(Edward Dalziel) 등으로 구성된 이들 형제는 정밀하고 아름다운 목판화로 정평이 나 있어 빅토리아시대에 폭발적으로 성장했던 인쇄, 출판 산업계에서 당대의 유명 아티스트들과 함께 작업했다. 처음 『이상한 나라의 앨리스』 제작 당시 달지엘 형제는 완성도를 높이기 위해 목판화를 고려했으나 책을 대량 생산하려면 내구성이 강하고 여러 번 사용 가능한 전태판(electrotype)이 적합하다는 결론을 내렸다. 그래서 원본 목판을 복제한 전태판을 제작했다.

초판 2,000부는 클래런던 프레스(Clarendon Press)에서 만들었다. 그러나 존 테니얼이 인쇄에 만족하지 못해 재판부터는 리처드 인쇄소(Richard Clay)에서 작업했다. 전태판 인쇄는 1960년대 활판 인쇄가 도입될 때까지 계속되었다. 루이스 캐럴이 죽고 난 후 오리지널 목판은 맥밀런에게 넘겨졌다. 그 목판들은 1932년 루이스 캐럴 탄생 100주년에 전시된 후 박물관이나 도서관으로 옮겨졌다고 생각되었으나 1984년 맥밀런 출판사의 은행 금고에서 거의 완벽하게 보존되어 있던 오리지널 목판이 발견되었다. 원본 목판들은 1988년 로켓 프레스에서 250부 한정으로 책과 판화를 찍은 후 영국 도서관으로 보내졌다.

Printer's proof
Jonathan Stephenson proof

Printed at The Rocket Press from
the original wood engravings 1988

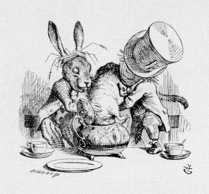

그런데 92개의 오리지널 목판 중에서 도도새 일러스트만
사라져 남아 있던 전태판을 대신 사용하여 인쇄했다. 왜
루이스 캐럴을 상징하는 도도새만 사라진 것일까? 도도새는
어디로 간 것일까? 그것은 폐기되었다는 루이스 캐럴의
일기와 함께 영원한 수수께끼로 남아 독자들의 상상력을
자극한다.

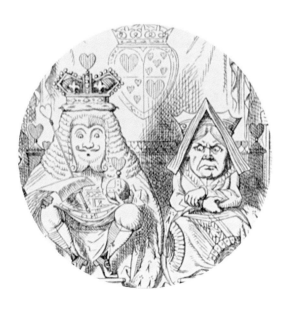

미국에서는 1891년까지 저작권 제한 없이 영국 도서를 출판할 수 있어서 다양한 출판사에서 발행된 미국판 앨리스를 볼 수 있다. 이것은 앨리스에만 해당되지 않아서 이 시기에 미국에서 발행된 다양한 책들이 영국 책을 모방하거나 표지만 바꿔 출판되었다.

1869년 미국에서 태어난 블랜치 맥매너스는 런던과 파리에서 예술을 공부하고 1893년에 시카고에 스튜디오를 열어 다양한 책의 표지를 그렸다. 1898년 결혼 후에는 남편과 함께 여행서에 당시 새로 나온 자동차가 들어간 일러스트도 다량 그린 것으로 알려져 있다.

그녀가 그린 1899년 『이상한 나라의 앨리스』는 존 테니얼이 그리지 않은 첫번째 일러스트이고, 대부분의 책이 저작권이 풀린 1907년을 기점으로 출판된 데 비해 연도가 조금 앞선 점도 의미가 있다.

검고 구불거리는 단발에 원숙한 앨리스의 모습이 낯설긴 하지만 주황색과 초록색, 검은색 단 세 가지 색상으로 그려진 일러스트가 인상적인 효과를 내며 눈길을 끈다.

특히 첫번째 일러스트인 토끼굴 장면에서 잼 병을 안은 앨리스 뒤로 미친 티파티의 모습, 체셔 고양이가 그려진 액자와 이상한 나라의 각 장소가 표시된 지도도 걸려 있다. 장식장에는 가짜 거북이 수프와 여왕의 타르트 등 이야기와 관련된 소품들을 그려 앨리스의 모험을 함축적으로 묘사하고 있다.

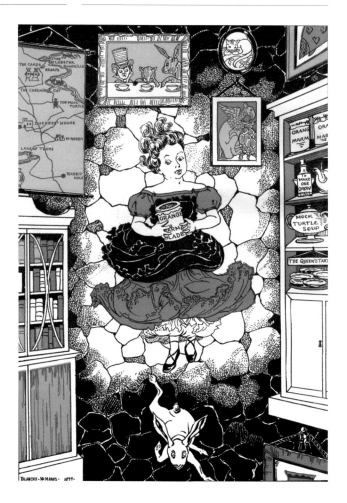

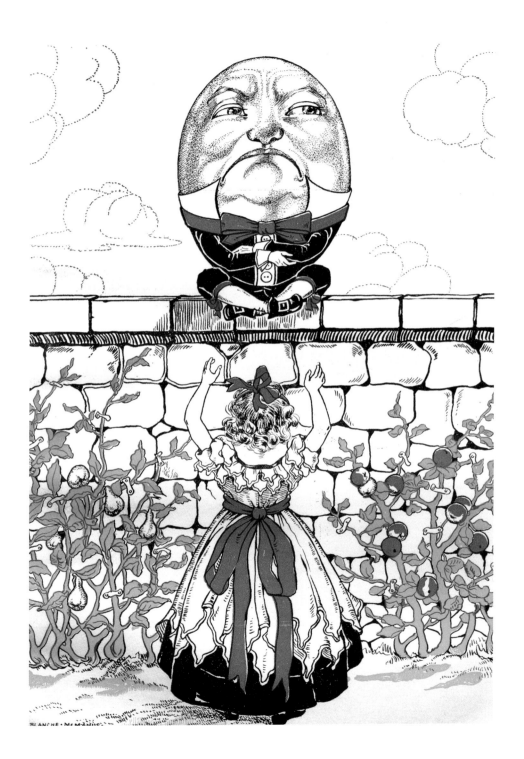

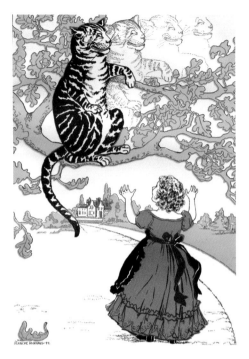

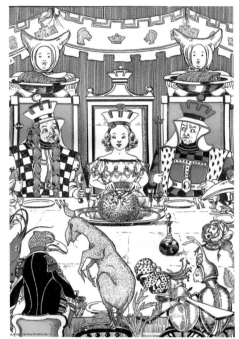

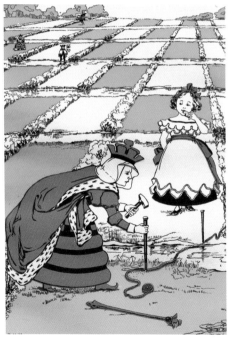

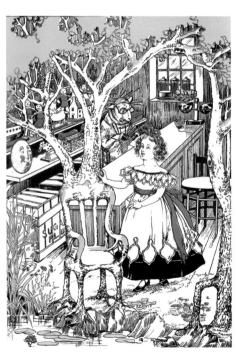

Through the Looking-Glass, Blanche McManus,
Mansfield&Wessels, 1899년 초판본, 미국.

이 책은 1899년 『이상한 나라의 앨리스』와 『거울 나라의
앨리스』 2권 세트로 발매되었다. 그런데 『거울 나라의
앨리스』의 권두에 12장의 일러스트가 있다고 표기돼 있으나
실제로는 10장만 실렸다. 표기 오류로 더이상 중쇄를 찍지
않고 이듬해인 1900년에 합본으로 출판했다. 1899년의
초판에는 『이상한 나라의 앨리스』가 12장, 『거울 나라의
앨리스』가 10장, 총 22장의 일러스트가 있지만 합본에는 각
8장씩 16장의 일러스트만 남겼다.

Alice in Wonderland and Through the Looking-Glass,
Blanche McManus, Wessels, 1900년 합본 초판본, 미국.

1901년 초판

Alice's Adventures in Wonderland,
Peter Newell, Harper, 1901년 초판본, 미국,
박명천 소장.

Through the Looking-Glass, Peter Newell,
Harper, 1902년 초판본, 미국.

비스듬히 기울어진 마름모꼴 형태의 『슬랜트 북(The Slant
book)』, 일러스트의 한가운데를 관통하는 구멍이 있는 『홀
북(The Hole book)』, 그림의 상하를 바꿔보면 내용이 변하는
앰비그램을 활용한 『톱시스 앤 터비스(Topsys&Turvys book)』
등 독특한 형태로 책을 보다 입체적으로 즐길 수 있게 만든
선구자인 피터 뉴웰은 1901년 『이상한 나라의 앨리스』를,
1902년 『거울 나라의 앨리스』를 출간했다.

크리스마스 기프트북으로 만들어진 이 책은 표지 하단에 금박
엠보싱으로 앨리스가 그려져 있다.

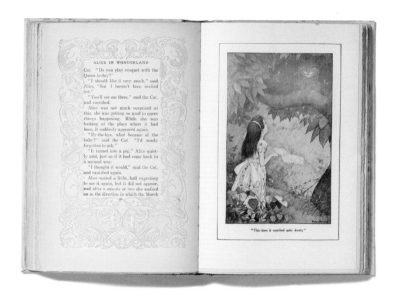

책을 펼치면 로버트 머리 라이트(Robert Murray Wright)가
그린 세이지그린 아르데코풍 장식이 텍스트를 둘러싸고 있다.
『이상한 나라의 앨리스』의 장식 프레임에는 토끼와 고양이가,
『거울 나라의 앨리스』에는 험프티 덤프티 등이 그려져 있다.

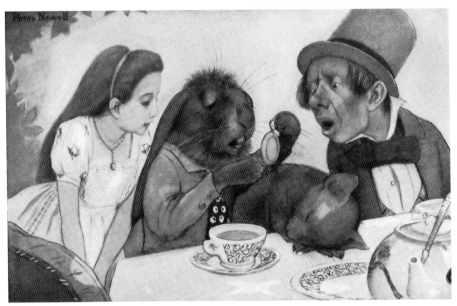

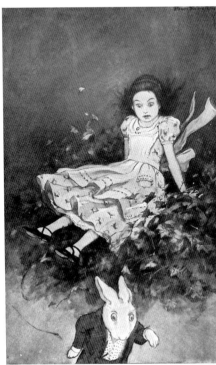

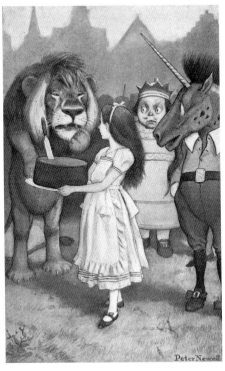

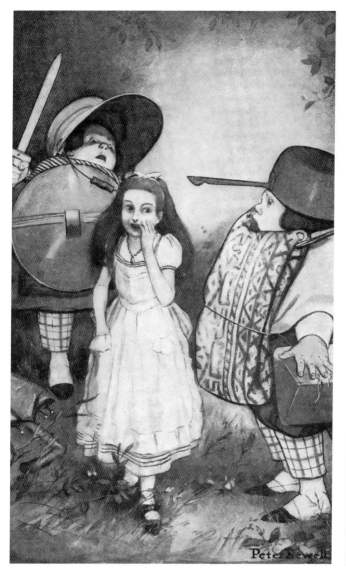

피터 뉴웰은 검은 머리칼을 가진 자신의
딸 조지핀(Josephine)을 모델로 앨리스를
그렸다. 실사처럼 묘사된 앨리스와 과장되거나
유머러스하게 그려진 캐릭터들이 대비를
이룬다. 연필로 그린 세피아 톤의 흑백
드로잉은 부드러운 느낌을 준다.

MARIA LOUISE KIRK

1904년 초판

마리아 루이즈 커크는 평생 동안 『하이디』와 『피노키오』를
비롯해 다수의 어린이 그림책을 그렸다. 그녀는 동화 속
주인공이나 요정을 그릴 때 노란색을 즐겨 사용했다. 어두운
배경 가운데 노란 드레스를 입은 주인공들은 그림 속에서
살아 있는 듯 밝게 빛나며 대비를 이룬다.

1904년에 그린 『이상한 나라의 앨리스』의 흑백 일러스트는
존 테니얼의 그림을 사용하고 컬러 일러스트 8장을 커크가
그렸다. 그녀의 앨리스는 카드를 연상시키는 프레임 안에서
노란 원피스를 입고 작은 앞치마를 걸친 사랑스러운
모습이다.

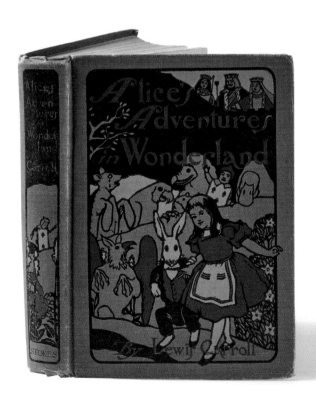

Alice in Wonderland, Maria Louise Kirk,
Stokes, 1904년 초판본, 미국.

1907년 『이상한 나라의 앨리스』의 저작권이 풀리면서 그해에만 최소 8권 이상의 앨리스가 출판되었다. 밀리센트 소어비는 그 초기 드물었던 여성 일러스트레이터 중 한 명이다. 그녀는 다양한 엽서에 그림을 그렸고 자매인 기타 소어비(Githa Sowerby)와 함께 어린이책도 많이 만들었다.

그녀의 『이상한 나라의 앨리스』는 섬세한 장식이 돋보인다. 청색 표지에는 원형으로 자른 컬러 일러스트가 부착되어 있다. 3월 토끼의 집 앞에서 벌어지는 미친 티파티 장면은 붉은 장미와 어우러져 전형적인 영국식 작은 정원을 보여준다. 앨리스가 착용하고 있는 장신구와 수를 놓은 작은 주머니 등 특유의 세밀한 묘사가 눈길을 끈다.

그녀는 1913년에 앨리스를 한번 더 그리는데 파란색 상의에 녹색 스커트를 입은, 초판보다 조금 더 작고 귀여운 소녀로 묘사했다.

Alice in Wonderland, Millicent Sowerby,
Chatto&Windus, 1907년 초판(1910년판), 영국.

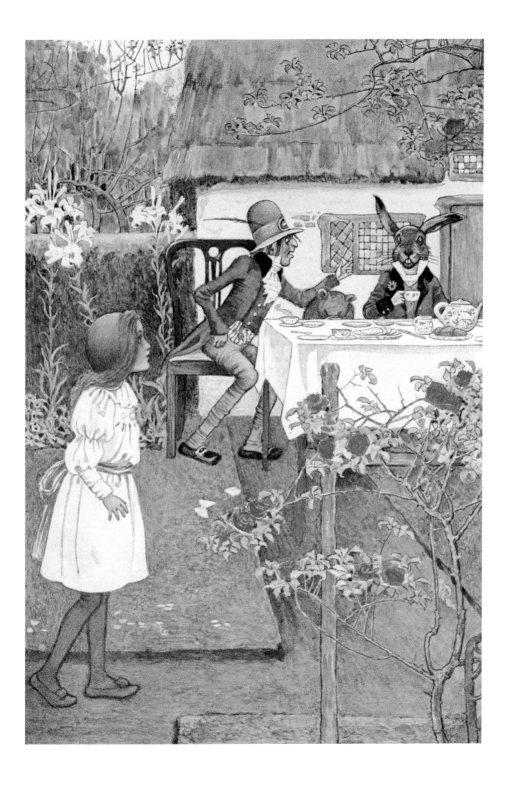

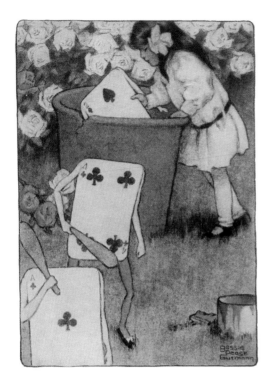

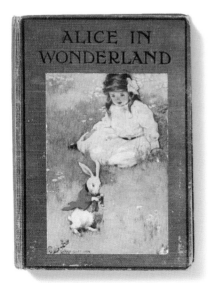

Alice in Wonderland, Bessie Pease Gutmann,
Dogue, 1907년 초판(1929년판 present series),
George G. Harrap, 미국.

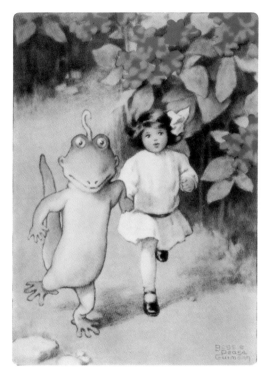
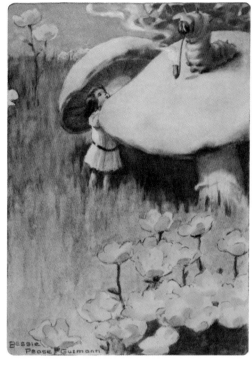

베시 피스 거트먼의 『이상한 나라의 앨리스』는 영국에서
저작권이 풀리던 1907년에 초판 발행되었다. 그녀가 그린
앨리스는 토실토실하고 작은 아기로 귀엽게 묘사되어 있다.
이상한 나라에 떨어진 다른 앨리스들이 두려움이나 분노를
보인다면 그녀의 앨리스는 토끼나 다른 캐릭터들에게 아무런
의심도 없이, 오히려 그들을 자신의 보호자로 인식하고
따라다니는 순진무구한 모습으로 표현되었다.

The Pool of Tears

20세기 그림책의 황금기를 이끌었던 아서 래컴이 그린 앨리스는 『피터 팬』『립 밴 윙클』과 마찬가지로 의인화된 나무들과 어두운 색조로 음산하고 마법적인 분위기를 풍긴다.

도리스 제인 도밋(Doris Jane Dommett)이라는 소녀를 모델로 그린 아서 래컴의 앨리스는 존 테니얼의 앨리스에 비해 조금 더 성숙한 소녀의 모습이다. 존 테니얼의 앨리스가 이상한 나라에서 부딪히는 상황들에 호기심을 가진 어린 소녀인 반면 아서 래컴의 앨리스는 차분하고 강한 의지를 가진 모습으로 그려져 있다. 위협적으로 휘날리는 카드 사이에서도 미치광이들의 티파티에서도 한결같이 의연한 소녀로 표현된다.

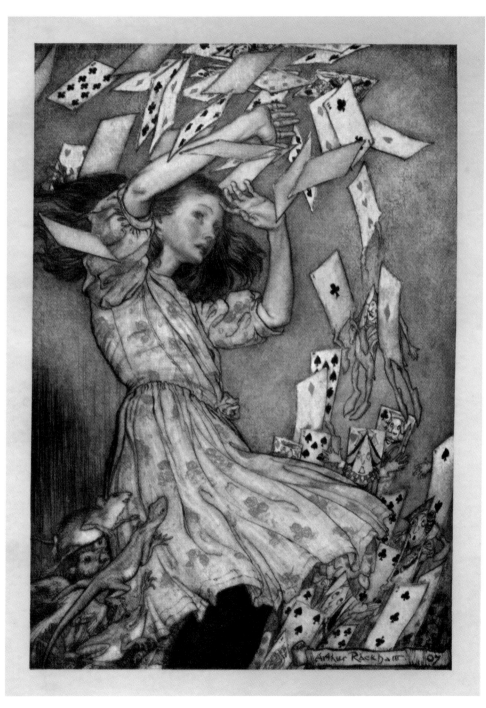

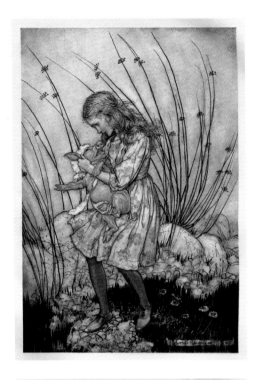

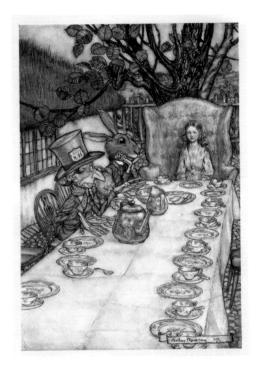

그는 종종 동화에 현실성을 부여했다. 앨리스가 입은 분홍 장미 무늬 드레스는 도리스 도밋의 어머니가 디자인했다고 한다. 미친 티파티의 홍차 잔과 찻주전자는 그의 아내가 애용하던 것을 그렸다.

그는 때때로 자신의 그림에 카메오로 출연했는데 이 책에서는 미친 티파티 속 매부리코에 안경을 걸친 모자장수로 등장했다. 모자장수의 모자에 쓰인 가격은 원래 10/6(10실링 6펜스)인데 8/11로 더 싸게 표시하는 등 독특한 유머를 보여준다.

아서 래컴은 누구보다 먼저 사진이라는 신기술을 도입하여 판화공의 역량에 따라 편차가 심했던 인쇄술의 단점을 보완하고 고급 책 시장을 열었다. 뛰어난 사업적 감각과 북구적이며 마법적인 자신의 일러스트를 결합하여 이 책에서도 시대를 앞서간 선구적인 일러스트레이터로서의 면모를 여지없이 발휘했다.

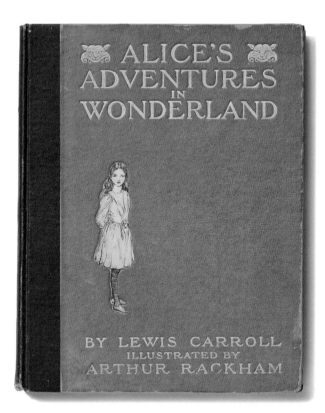

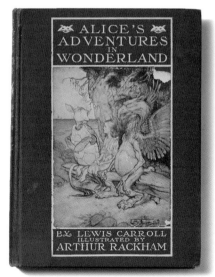

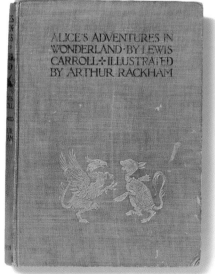

Alice's Adventures in Wonderland, Arthur Rackham,
Doubleday, 1907년 초판본 한정판, 미국, 박명천 소장.

* 아서 래컴의 『이상한 나라의 앨리스』 초판은 한정판으로 먼저
출간되었다. 두 가지 버전으로 출시되었는데 영국판은 흰색 천
표지로 1,130부, 미국판은 종이 표지로 550부였다. 컬러 그림은
갈색 바탕의 종이에 붙였다. 보급판은 한정판에 비해 크기가 작다.
이후 영국 판본은 표지의 문양이 금박에서 검은색으로 바뀐다.

위: Alice's Adventures in Wonderland,
Arthur Rackham, Doubleday,
1907년 초판본 보급판, 미국, 박명천 소장.

아래: Alice's Adventures in Wonderland,
Arthur Rackham, Heinemann,
1907년 초판본 보급판, 영국.

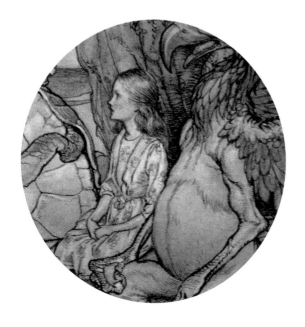

1907년 초판

목판 인쇄공의 아들로 태어난 찰스 로빈슨은 형인 토머스 로빈슨, 동생인 윌리엄 로빈슨과 함께 영국 일러스트계에 큰 족적을 남겼다. 삼형제 중 찰스는 로버트 루이스 스티븐슨(Robert Louis Stevenson)의 『어린이 시의 정원(A Child's Garden of Verses)』의 일러스트로 명성을 확립하고 이후 어린이를 대상으로 한 동화나 우화집을 포함해 약 100여 권의 그림책 일러스트를 담당했다.

1907년에 출판된 『이상한 나라의 앨리스』는 아르누보 스타일의 일러스트 프레임과 텍스트의 조형적 배치가 뛰어나다.

그는 루이스 캐럴이 찍은 실제 앨리스의 사진을 보고 최초로 단발머리 앨리스를 그렸고 책의 각 페이지마다 자신의 여섯 자녀들을 모델로 사랑스러움이 넘치는 작은 흑백 일러스트를 남겼다.

Alice's Adventures in Wonderland, Charles Robinson, Cassell, 1907년 초판(1910년판), 영국.

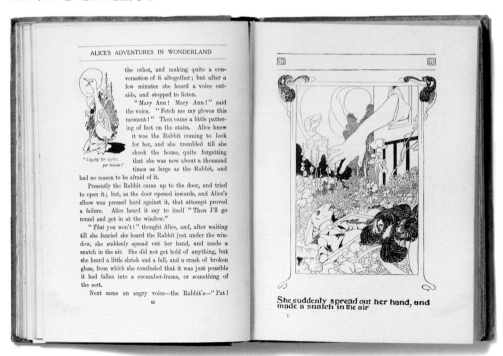

푸른색 세일러복의 앨리스가 이채로운 이 책은 112장이라는
압도적인 양의 흑백 일러스트와 8장의 컬러 일러스트를
포함하고 있다.

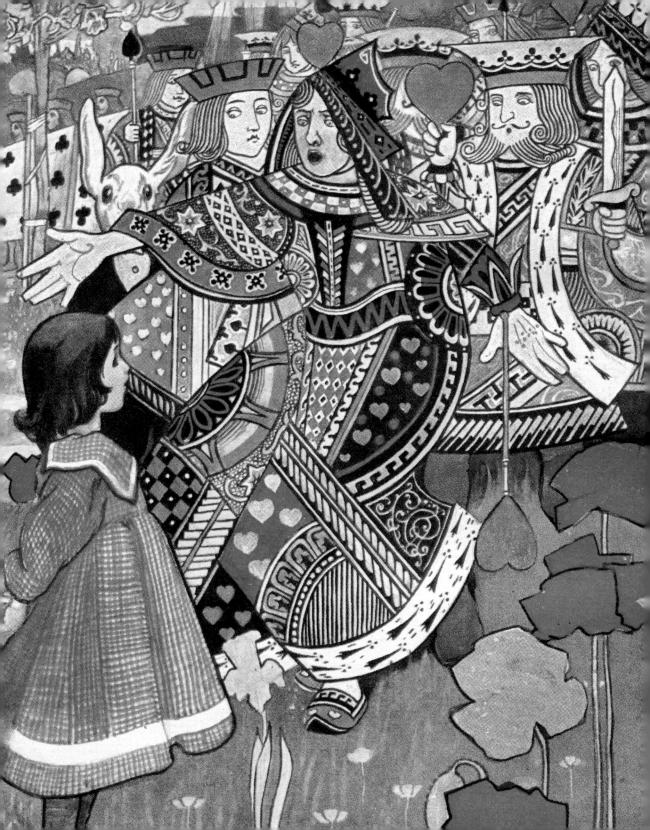

뉴질랜드 출신의 일러스트레이터인 해리 라운트리는 존
테니얼과 마찬가지로 『펀치』 잡지의 기고 화가 중 한 명이었다.
1903년부터 그림책의 일러스트를 그리기 시작한 그는 생생하고
뛰어난 동물 묘사로 널리 알려졌다.

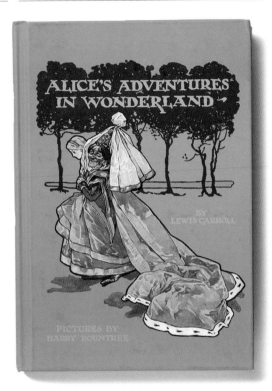

Alice's Adventures in Wonderland,
Harry Rountree, Nelson,
1908년 초판(2011년 복간본, Dover) 영국.

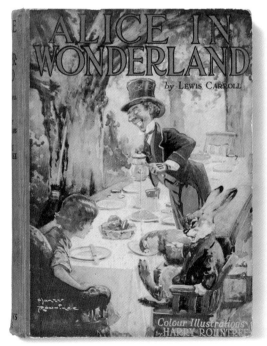

Alice's Adventures in Wonderland(New Edition),
Harry Rountree, Collins, 1928년 초판(1934년판,
The Children's Press), 영국.

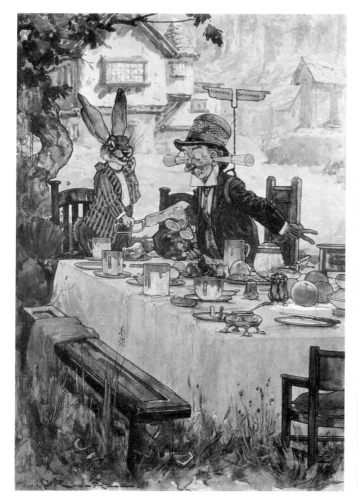

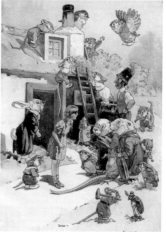

그는 1908년과 1928년 두 번 『이상한 나라의 앨리스』의 일러스트를 그렸다. 재킷이나
망토를 걸치고 신발을 신은 작은 동물들과 연장을 든 동물 등 특유의 장기인 동물
의인화로 이야기를 더욱 풍부하게 만들었다.

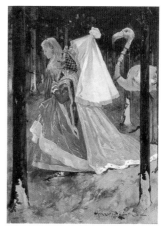

그가 1908년에 그린 앨리스에는 출판 당시 92장의 컬러 일러스트가
포함되었는데, 이 책은 현재까지 출판된 앨리스 중 가장 많은 컬러 일러스트를
수록했다는 기록을 가지고 있다. 1928년의 새 판본에서 앨리스는 짧은 금발에 분홍
원피스를 입은 어린 여자아이로 그려져 초판의 긴 머리에 초록색 원피스를 입은
성숙한 소녀와 외관상 큰 차이를 보인다. 일러스트가 올 컬러였던 초판과 달리 컬러
일러스트의 종수도 확연히 줄어들어 별개의 책으로 보아야 한다. 특히 1928년에
그린 털 한 올 한 올이 살아 있는 듯한 체셔 고양이는 존 테니얼을 능가한다고
평가받고 있다.

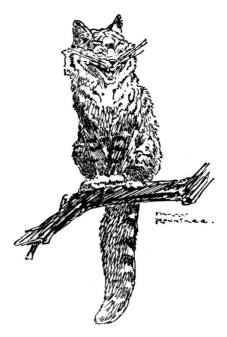

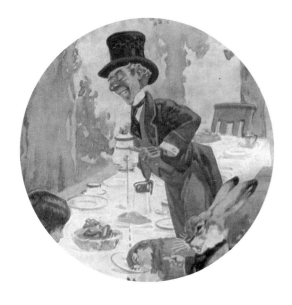

11 존 닐 (1877-1943)

존 닐은 『오즈의 마법사』 시리즈로 유명하다. 그는 윌리엄 덴슬로(William W. Denslow)가 그린 통통하고 어린 도로시를 1907년 당시 유행하던 옷차림을 한 금발 단발의 성숙한 소녀로 새롭게 그렸다.

앨리스도 당시 유행하던 세일러복을 입은 소녀로 그렸다. 빨간 테두리의 커다란 모자가 광배처럼 보이는 독특한 그의 앨리스는 1900년대 초반 인기 있던 동화들과 함께 짧은 이야기책으로 묶여 출판되었다.

Alice's Adventures in Wonderland, John R. Neill,
The Reilly and Britton Co., 1908년 초판본, 미국.

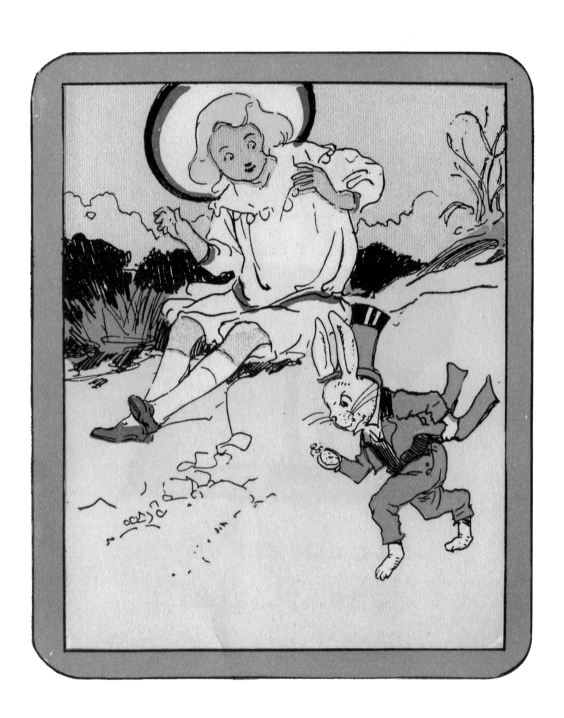

12

CHARLES PEARS & T. H. ROBINSON

1908년 초판

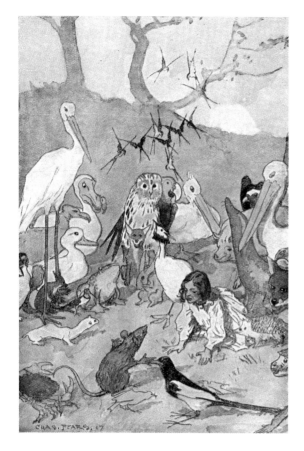

찰스 로빈슨의 형이자 자신 역시 뛰어난 일러스트레이터였던 토머스
로빈슨이 화가이자 일러스트레이터 찰스 피어스와 공동 작업한
책이다. 한 손에 들어오는 작은 판형으로, 흑백 드로잉은 토머스
로빈슨이, 컬러 일러스트는 찰스 피어스가 그렸다.

Alice in Wonderland, Charles Pears&T. H. Robinson,
Collins, 1908년 초판(1911년판), 영국.

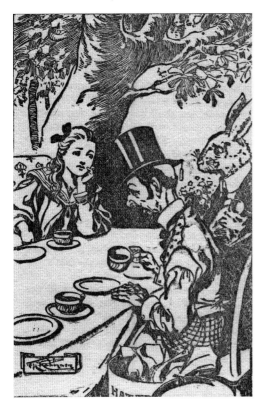 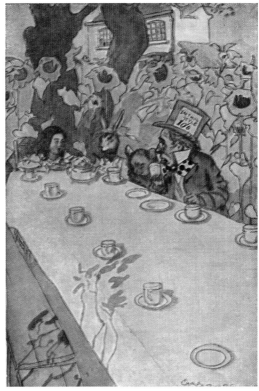

찰스 피어스의 컬러 일러스트와 토머스 로빈슨의 흑백 드로잉이
함께 배치된 티파티 장면에서 찰스 피어스의 모자장수는 코끝이
붉은 술주정뱅이로, 앨리스는 전혀 활기가 없이 그려져 바로 옆에
놓인 세일러복 차림에 생생한 표정의 앨리스와 대조적이라 어린
독자들에게 혼란을 야기하기도 한다. 전체적으로 흑백 드로잉과
컬러 일러스트 속 캐릭터들이 조화롭지 않지만 당시 보기
드물었던 컬래버레이션 작업이라는 의미가 있다.

MABEL
LUCIE
ATTWELL

1910년 초판

메이블 루시 애트웰은 부유한 중산층 가정에서 태어나 예술학교에 다녔지만 틀에 박힌 교육에 싫증을 내 학교를 중도에 그만두고 상업 일러스트레이터로서 진로를 모색했다. 그녀는 16살에 자신이 그린 요정과 어린이 그림들을 가지고 에이전시를 찾아가 첫 계약을 맺고 일러스트레이터의 길을 걷기 시작한다.

그녀는 1908년에 화가인 해럴드 언쇼(Harold Earnshaw)와 결혼했는데 그는 당대 재능 있는 예술가들이 속해 있던 런던 스케치 클럽*의 회원이었다. 그녀는 남편을 통해 존 해설(John Hassall), 토머스 로빈슨 같은 런던 스케치 클럽의 회원들을 알게 되고 자연스러운 유머를 가진 그들의 그림에 매료되었다. 또한 그녀는 『펀치』 잡지에 최초로 그림을 실은 여성 일러스트레이터였던 힐다 코햄(Hilda Cowham)과도 교류하게 되었다. 그래서 그녀의 초기 작품은 그녀의 친구였던 힐다 코햄이나 존 해설, 토머스 로빈슨과 비슷한 면이 있다.

그녀의 트레이드 마크인 터질 듯 토실토실하고 붉은 뺨을 가진 아이들은 1914년부터 그리기 시작했다. 그녀는 때때로 그림엽서에 일부러 철자가 틀린 단어를 넣어 정말 아이들이 그림을 그린 듯한 느낌을 자아내기도 했다. 그녀의 작업들은 대성공을 거두었고 그녀는 그림엽서로 유명한 밸런타인 앤드 선스(Valetines&Sons)와 래피얼 턱(Raphael Tuck)의 주요 작가가 되었다. 다른 성공한 여성 일러스트레이터들처럼 그녀의 작품도 패션과 생활용품, 도자기로까지 만들어지며 큰 인기를 끌었다.

* **The London Sketch Club**: 1898년에 창립되어 100년 이상 이어진 화가들의 사교 모임이다. 회원들은 당시에 급격하게 발전한 매체인 잡지와 신문, 책의 그래픽 디자이너와 일러스트레이터들이었다. 에드먼드 뒤락(Edmund Dulac), 존 해설, 토머스 로빈슨, 찰스 로빈슨 등 유명 일러스트레이터들이 회원이다. 화가가 아닌 초기 멤버들로는 작가 아서 코난 도일과 스카우트의 창립자 로버트 베이든 파월(Robert Baden-Powell)이 있다.

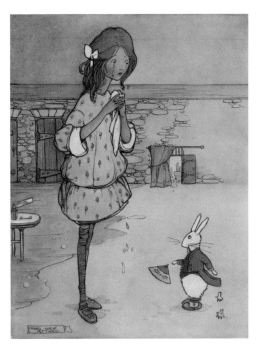

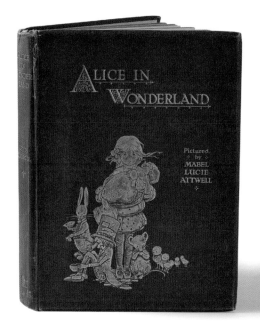

Alice in Wonderland, Mabel Lucie Attwell, Raphael Tuck,
1910년 초판본 Deluxe Edition, 영국.

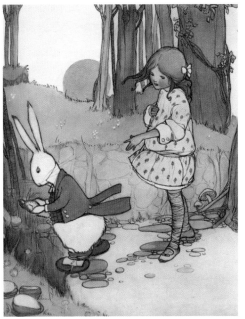

앨리스는 그녀가 기존에 그리던 아이들보다 조금 더 성장한
소녀의 모습으로, 머리에는 작은 리본을 하고 짧은 원피스를
입고 있다. 3월 토끼는 헤어밴드를 한 모습으로 그려지기도
했다. 『이상한 나라의 앨리스』의 이야기와는 관련없는
작은 요정들도 등장한다. 간결한 선과 부드러운 색감으로
캐릭터들을 효과적으로 그려낸 앨리스는 그녀의 그림엽서와
연장선상에 있다.

이 책은 그녀가 처음으로 그린 주요한 그림책이며 래피얼
턱에서 출판한 첫번째 책이기도 하다. 기프트북으로
출판되었던 초판 디럭스북은 빨간 표지에 제목을 금박으로
장식했고 앨리스와 토끼 등 캐릭터들도 금박으로 새겨져
있다.

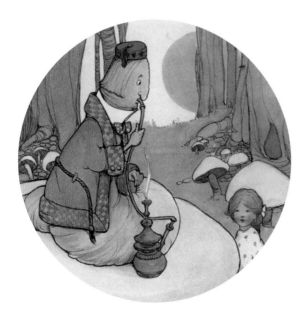

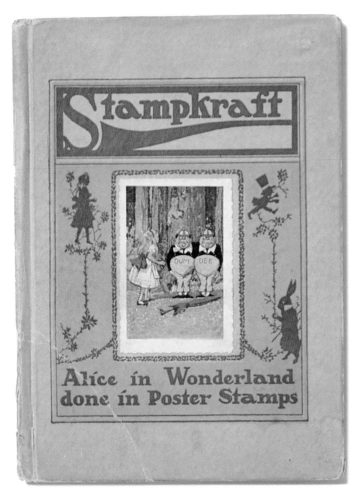

Stampkraft: Alice in Wonderland done in Poster Stamps, Helen H. Anspacher, United Art Publishing, 1915년판, 미국, 한립토이뮤지엄 소장.

1910년대에 아이들에게 친숙한 동화 18권이 놀이책 시리즈로 출판되었다. 『이상한 나라의 앨리스』도 그중 한 권이다. 표지 뒷면에 12장의 우표가 들어 있는 작은 봉투가 있고 아이들이 책을 읽어가며 이야기 진행에 맞춰 우표를 붙이는 일종의 플레이북이다.

LITTLE Alice at her play
Found a piece of cake one day;

On it written very neatly
Were the words,
 in currants, "Eat me."

Hungry Alice took a slice
And she found it very nice,

But it made her grow so high
That she nearly reached the sky.

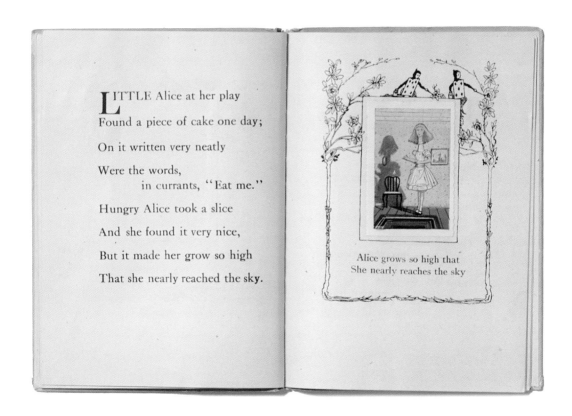

Alice grows so high that
She nearly reaches the sky

Tweedledum and
Tweedledee

Alice and
The White Knight

The Lion and the Unicorn

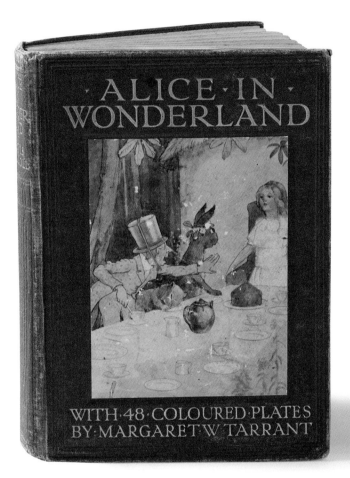

Alice in Wonderland, Margaret Tarrant, Ward Lock, 1916년 초판본, 영국.

풍경화가이자 일러스트레이터인 퍼시 태런트(Percy Tarrant)의 외동딸로 태어난
마거릿 태런트는 고교 졸업 후 잠시 미술 교사로 일했지만 아이들을 가르치는
데 흥미를 갖지 못했다. 그녀는 자신의 재능을 눈여겨보던 아버지의 영향으로
일러스트레이터의 길을 걷기 시작했다. 그녀는 생동감 있는 요정 그림과
종교화로 인기를 끌어 다양한 그림엽서와 달력, 어린이책을 출판했다.

1916년에 그녀가 그린 『이상한 나라의
앨리스』는 밝고 부드러운 색감으로
캐릭터들과 배경을 섬세하게 표현했으며
당시 보기 드물게도 48장의 컬러
일러스트를 포함했다. 원과 타원
속에 그려진 일러스트와 기하학적인
화면구성을 보여주는 마거릿 태런트의
『이상한 나라의 앨리스』에서는 그녀가
그려온 종교화의 영향이 많이 엿보인다.

16

MILO
WINTER

1916년 초판

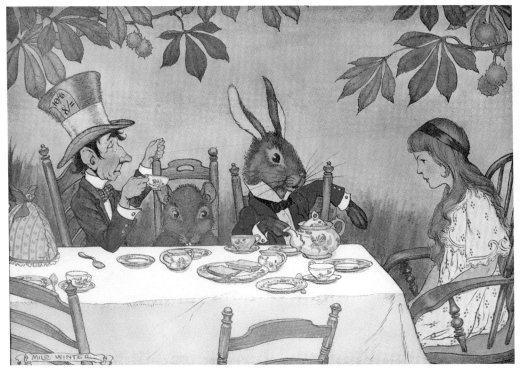

19세기 후반과 20세기 초반 미국 그림책 황금기에 일러스트레이터로 활약했던
마일로 윈터는 이솝 우화부터 공상과학소설까지 다양한 장르의 그림책에
일러스트를 그렸다. 『이상한 나라의 앨리스』와 『거울 나라의 앨리스』 합본인 이
책에서 마일로 윈터는 분홍 재킷을 입은 토끼와 책을 들고 예쁜 신발을 신은
험프티 덤프티 등 자신만의 색감과 스타일로 캐릭터들을 표현했다. 머리에
헤어밴드를 하고 꽃무늬 원피스를 입은 앨리스와 미친 티파티의 테이블 위에 놓인
티 코지 등의 세부 묘사도 눈길을 끈다.

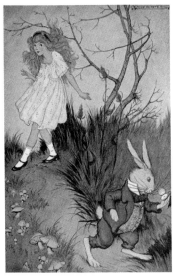

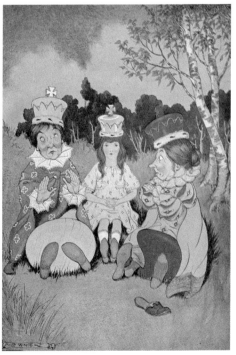
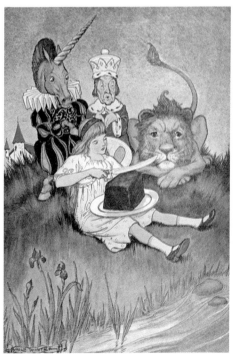

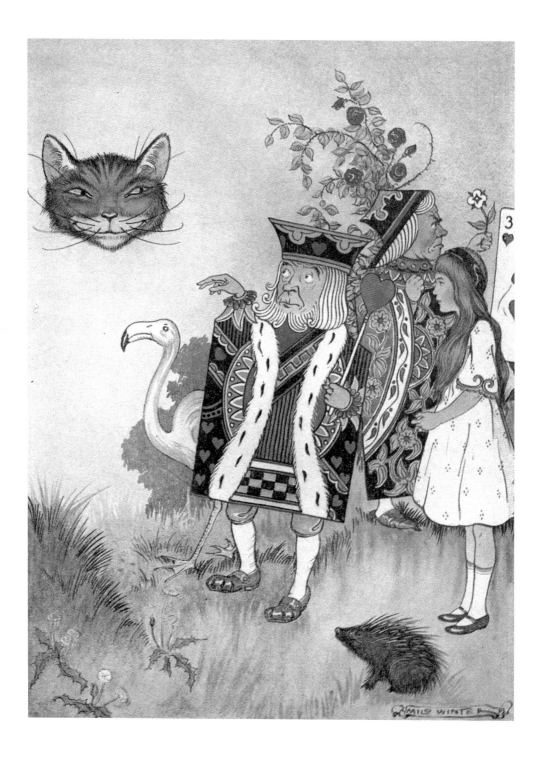

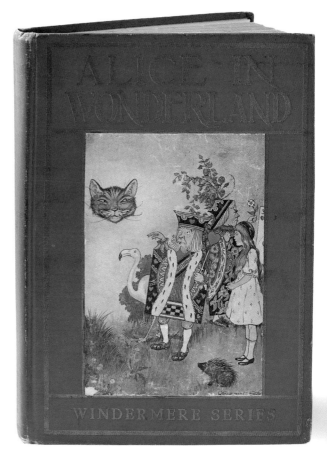

Alice in Wonderland, Milo Winter, Rand McNally,
1916년 초판(1920년판 추정), 미국.

이 책을 발행한 랜드 맥널리 출판사는 진보한 인쇄 기술을 이용하여
고전동화에 고품질의 컬러 일러스트가 들어간 윈더미어(Windermere)
시리즈를 합리적인 가격에 판매했다. 그중 특히 높은 완성도로
수집가들에게 사랑받는 것이 1912~18년에 만들어진 11권의 책이다. 이
책들은 천으로 표지를 감쌌고 제목은 금박으로 장식했다. 보통 이 시리즈는
10~16장의 컬러 일러스트를 포함하고 있는데 그중 하나가 『이상한 나라의
앨리스』다. 이후 판본에서는 타 출판사와 가격 경쟁을 위한 원가 절감
정책으로 컬러 일러스트의 수를 조금씩 줄여나가 출판 연대가 뒤로 갈수록
컬러 일러스트가 적어진다.

CHARLES FOLKARD

1921년 초판

런던에서 인쇄업자의 아들로 태어난 찰스 폴커드는
아트스쿨을 다녔지만 졸업 후에 런던의 이집션 홀에서
마술사로 활동하기도 한 독특한 이력의 소유자이다. 그는
자신의 마술 쇼 프로그램을 디자인하며 그림에 재능을
발견하고 당시 유행하던 기프트북 출판에 뛰어든다.

그의 그림은 넘치는 유머 감각으로 유명하다. 특히 1911년에
그린 깜박 잠든 사이 발이 화로에 닿아 불타는 모습의
피노키오 그림은 수십 년간 영국의 대표적인 피노키오
이미지로 자리잡았다. 그가 1921년에 일러스트를 담당한
책은 원래 『이상한 나라의 앨리스』와 『거울 나라의 앨리스』에
붙인 곡의 얇은 악보였다. 후에 나온 개정판은 『이상한
나라의 앨리스』 이야기에 일러스트를 넣은 책이다.

미친 티파티 장면 중 테이블 위에 서 있는 모자장수는
마술사였던 그의 경력을 위트 있게 담아낸 명장면으로
손꼽힌다.

Alice's Adventures in Wonderland, Charles Folkard, A. & C.
Black, 1921년 초판(1929년판, 초판 제목은 Songs from Alice
in Wonderland and Through the Looking-Glass), 영국.

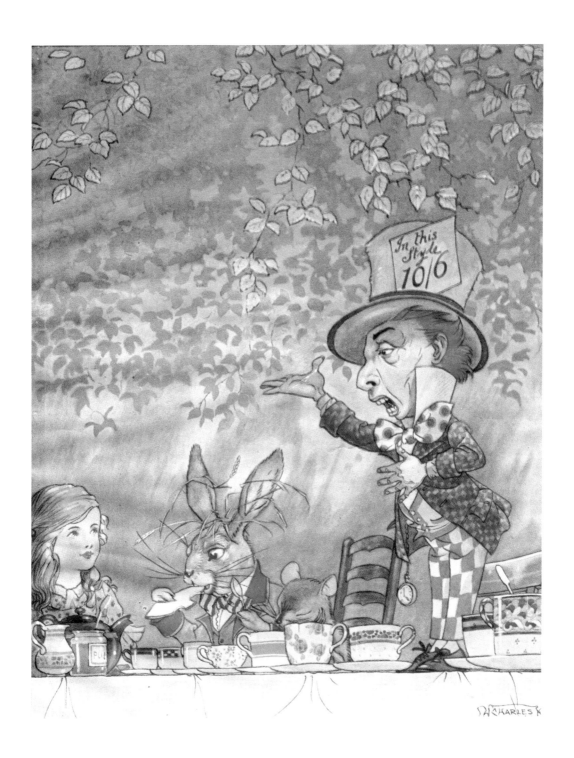

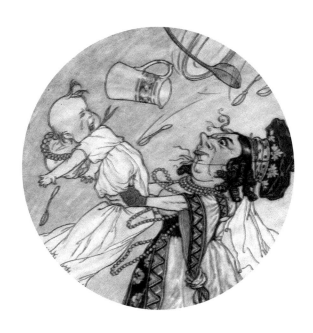

스페인의 만화가이자 일러스트레이터인 호아킨 산타나 보니야의 『이상한 나라의 앨리스』는 1921년 초판 발행되었다. 여기에 수록된 것은 2015년에 『이상한 나라의 앨리스』 150주년을 기념하여 만든 1,000부 한정본이다.

그는 얼굴이 일그러지고 왜곡된 캐리커처로 유명하지만 이 책에서는 앨리스를 스페인 전통 의상을 입은 평범한 소녀로 그려놓았다. 단 10쪽 안에 앨리스의 이야기를 함축해서 담아낸 이 책은 파노라마처럼 펼쳐지는 제본 방식이 매력이다. 장식적으로 커팅된 표지를 비롯하여 책의 전체적인 그림과 구성은 당시의 아르누보적인 분위기를 풍긴다.

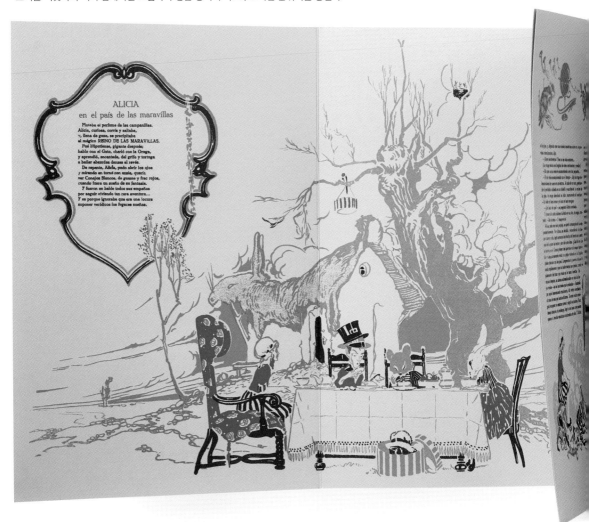

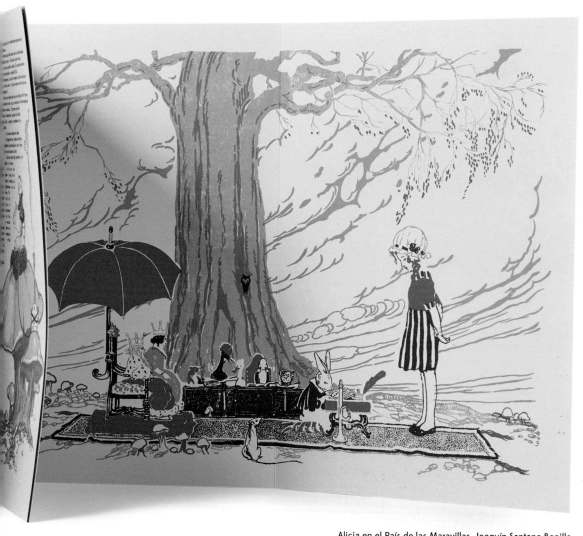

Alicia en el País de las Maravillas, Joaquín Santana Bonilla,
Editorial Rivadeneyra, 1921년 초판(2015년 1,000부 한정 복간본), 스페인.

19

GWYNEDD HUDSON

1922년 초판

초상화가이자 일러스트레이터인 귀네드 허드슨의
『이상한 나라의 앨리스』는 1922년 초판 발행 후 약
10년 동안 표지 색깔을 달리해 다섯 가지 버전으로
출판될 정도로 인기를 끌었다.*

* **1922년 초판 한정본:** 미색 표지, 250부 한정, 사인본.
 1922년 초판본: 붉은색 표지.
 1922년 미국 초판본: 녹색 표지.
 1928년: 파란색 표지, 'Lewis Caroll'로 잘못 표기된 것이 1쇄본,
 이후 판본에서는 'Lewis Carroll'로 바르게 표기됨.
 1932년 루이스 캐럴 탄생 100주년 기념 판본: 붉은색 표지.
 1938년: 흰색 표지.

Alice in Wonderland, Gwynedd Hudson,
Hodder&Stoughton, 1922년 초판(1928년판), 영국.

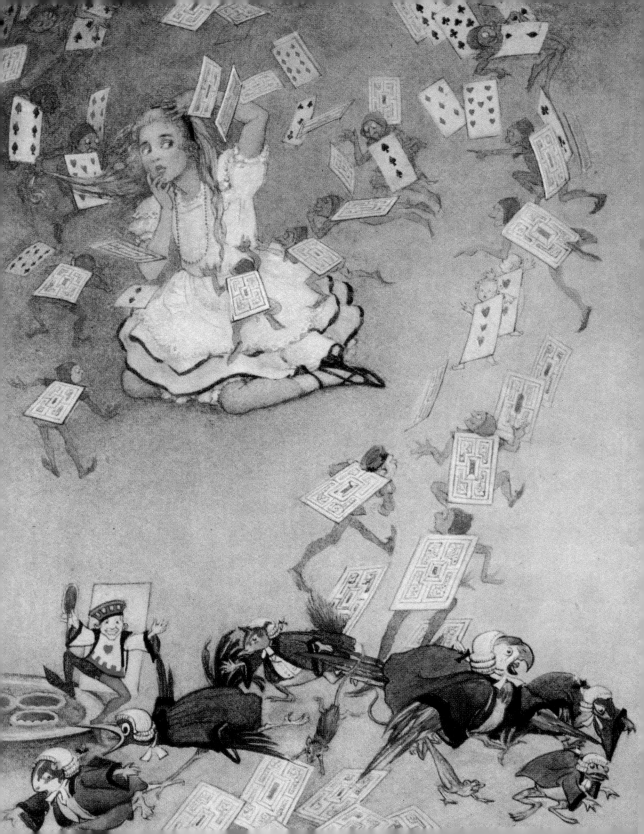

DOWN THE RABBIT-HOLE

LICE was beginning to get very tired of sitting by her sister on the bank, and of having nothing to do : once or twice she had peeped into the book her sister was reading, but it had no pictures or conversations in it, "and what is the use of a book," thought Alice, "without pictures or conversations ? "

So she was considering in her own mind (as well as she could, for the hot day made her feel very sleepy and stupid) whether the pleasure of making a daisy-chain would be worth the trouble of getting up and picking the daisies, when suddenly a White Rabbit with pink eyes ran close by her.

There was nothing so *very* remarkable in that; nor did Alice think it so *very* much out of the way to hear the Rabbit say to itself, "Oh

I

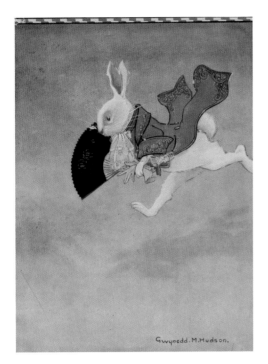

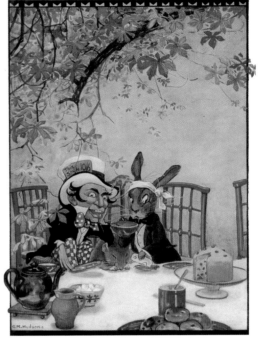

그녀가 그린 앨리스는 분홍 재킷을 입은 토끼가 날아가듯
뛰어가는 장면과 단풍 든 나무 아래 미치광이 티파티 장면
등에서 동양적인 분위기를 풍기기도 한다. 또한 각 장이
시작될 때 첫 글자를 중세 필사본처럼 그림으로 표현한 것이
매력이다. 앨리스가 토끼굴로 떨어지는 첫 장의 대문자 A는
특히 유명해서 귀네드 허드슨의 앨리스를 소개할 때 빠지지
않고 등장한다.

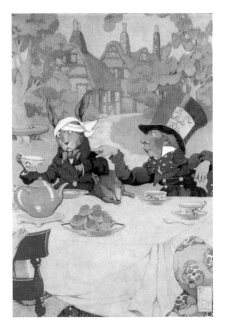

Alice's Adventures in Wonderland,
Gertrude Kay, J. B. Lippincott,
1923년 초판(1920년대판), 미국.

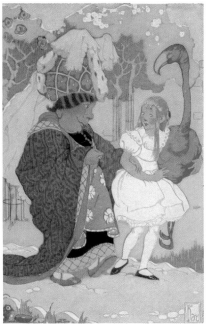

거트루드 케이는 남성 중심의 상업 일러스트 세계에서 성공적으로
자리매김한 여성 일러스트레이터이다. 그녀는 1908년부터 1921년까지
다양한 여성지와 기타 잡지의 표지를 맡았고 어린이책의 일러스트도
다수 그렸다. 그녀는 1920년대부터 중국과 일본을 포함한 아시아를
방문하고 유럽도 여행하며 극동 지역과 유럽의 문화, 지역색을
스케치했다.

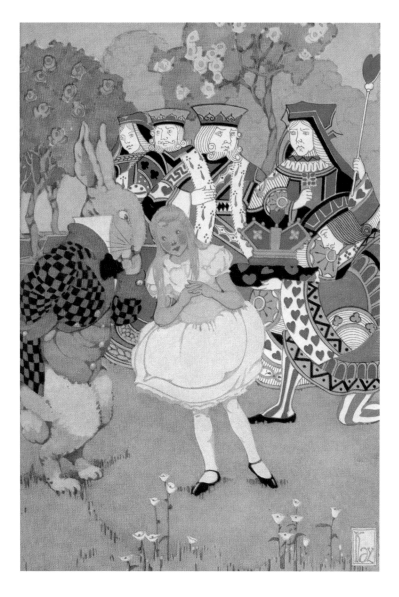

가족생활, 특히 어린이를 정확하게 묘사하는 능력, 해외여행의 경험 등이 그녀의 인기를
상승시켜 1920년대 후반에는 여성지에 여행을 주제로 일러스트와 기사를 싣기도 했다. 여행
경험을 통해 그녀가 그려낸 이국의 아이들과 생활상은 많은 인기를 끌었다.

그녀가 그린 앨리스는 맑고 섬세한 색상과 정교한 구성, 생생하게 눈동자가 살아 있는
캐릭터들이 눈길을 끈다. 이 책의 컬러 일러스트는 거트루드 케이, 흑백은 존 테니얼의
그림이기에 두 일러스트를 비교하며 볼 수 있다.

21

SERGEI
ZALSHUPIN

1923년 초판

1923년 베를린에서 출판된 이 책은 최초의 러시아어
판본이고 당시 24살의 블라디미르 나보코프(Vladimir
Nabokov)가 번역했다. 나보코프는 아버지의 이름과
혼동되는 것을 피하기 위해 시린(V. Sirin)이라는 필명을
썼는데, 시린은 러시아 민화에 나오는 여자의 얼굴에 새의
몸을 한 생물에서 따왔으며 이는 그리스 신화 사이렌에서
유래된 이름이다. 필명을 사용하고 이야기 속에 라임과
패러디 넣기를 즐겼다는 점에서 나보코프와 루이스 캐럴은
많이 닮아 보인다.

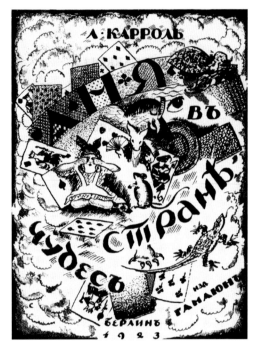

Alice in Wonderland, Sergei Zalshupin, Gamaiun,
1923년 초판(2013년 복간본), 러시아.

일러스트를 그린 세르게이는 상트페테르부르크의 부유한
집안 출신으로 1921년 베를린으로 이주하였다. 그의
일러스트는 존 테니얼의 일러스트를 기반으로 삼고 있으며
당시 유행했던 입체파의 영향도 보여준다.

나보코프는 러시아 독자들에게 『이상한 나라의 앨리스』를
전달하기 위한 방편으로 원작의 라임이나 말놀이 등을
러시아 유명 시인인 레르몬토프의 시나 푸시킨의 글들로
대체하여 번역하였다. 그 시도는 아직까지도 『이상한 나라의
앨리스』 번역의 좋은 예로 평가되고 있다.

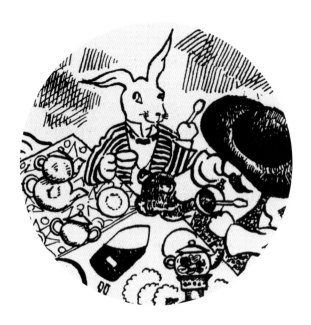

Alice's Adventures in Wonderland,
Willy Pogany, E.P. Dutton, 1929년 초판본, 미국.

헝가리 출신으로 뮌헨과 파리, 런던을 거쳐 1915년 미국으로
건너간 윌리 포가니는 일러스트레이터였을뿐 아니라
할리우드 워너 브라더스 영화 촬영소의 아트디렉터, 뉴욕
메트로폴리탄 오페라의 무대의상 디자이너로도 활동했던
다재다능한 예술가였다. 1929년에 그가 그린 앨리스는 그의
다양한 이력과 경험이 녹아든 책으로 존 테니얼 이후 가장
뛰어난 앨리스 중 하나로 평가되고 있다.

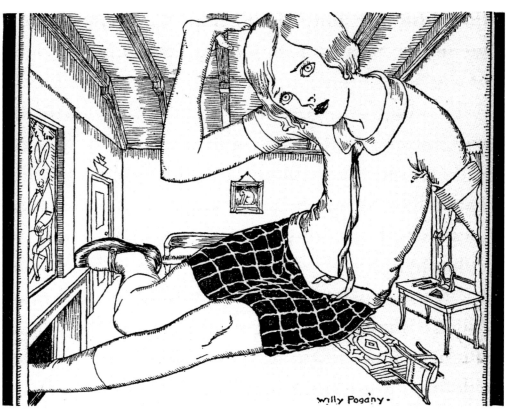

Willy Pogány.

Willy Pogány.

Willy Pogány

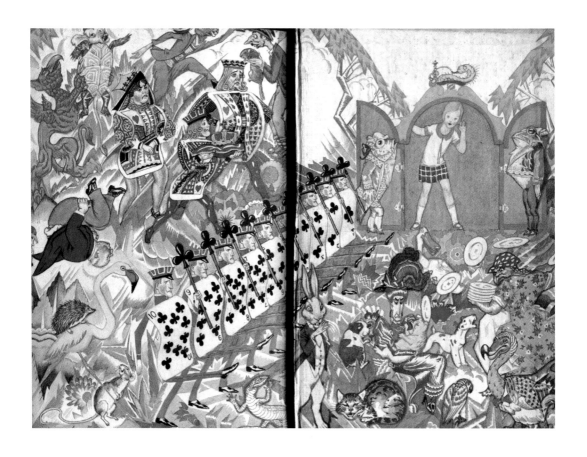

이 책은 동시대 다른 앨리스에서 보이는 아르누보적인
장식과 구분되는 간결한 프레임과 구성이 돋보인다. 화려한
파스텔 색조로 캐릭터들이 생생하게 그려진 면지와 현대적인
흑백 드로잉은 그의 뛰어난 역량을 보여준다.

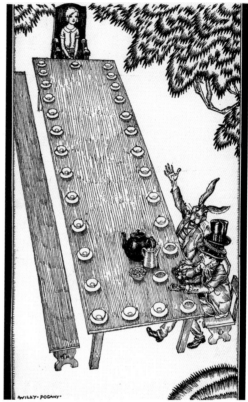

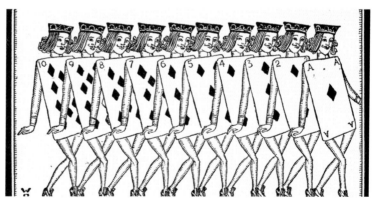

1920~30년대의 플래퍼 스타일을 반영한 단발머리에 격자무늬 미니스커트의 앨리스와 뮤지컬의 코러스 걸을 연상시키는 카드 병정들의 모습에는 무대의상 디자이너로서 직업의 영향이 드러나 있다. 특히 긴 사각형의 테이블 양끝에 서로 다른 세계인 듯 떨어져 있는 앨리스와 미치광이들, 독특한 형태의 나무와 규칙적으로 배열된 찻잔들, 기다란 벤치형 의자는 과감함과 절제가 어우러진 보기 드문 장면을 연출하고 있다.

GLADYS
PETO

1930년 초판

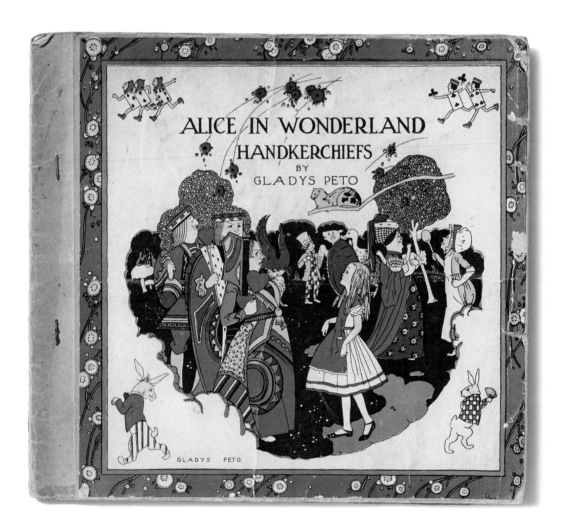

글래디스 페토는 20대에 이미 일러스트레이터로 큰 성공을
거두고 패션 디자이너, 작가 등 다양한 분야에서 대활약을
했다. 다양한 어린이책과 달력, 의상 디자인 등에서 그녀는
대담하고 역동적인 선과 아름다운 색감으로 많은 인기를
끌었다.

Alice in Wonderland Handkerchiefs, Gladys Peto,
1930년 초판 추정, 영국.

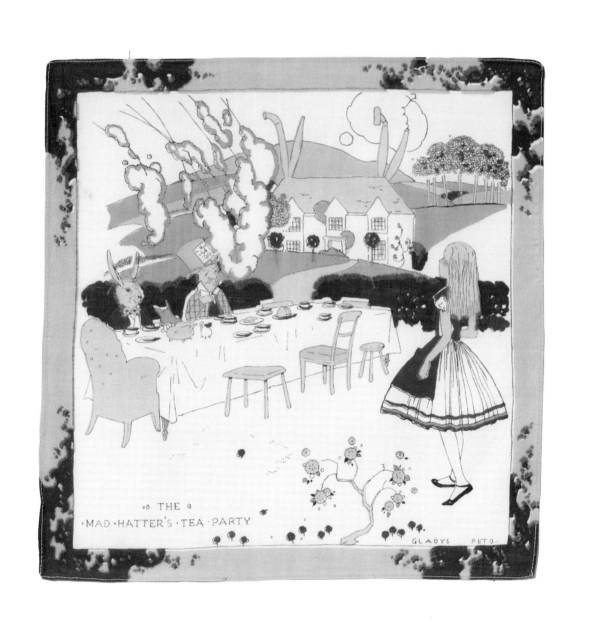

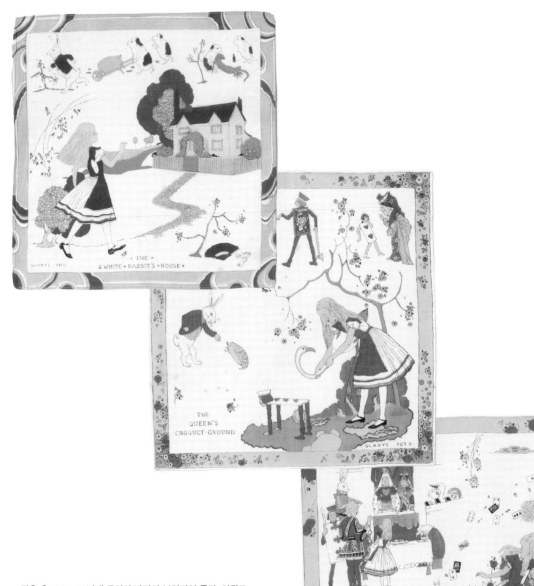

결혼 후 1924~28년에 군인인 남편의 부임지인 몰타, 이집트, 사이프러스에 살게 되며 이국의 풍광과 낯선 문화에 매력을 느낀 그녀는 일러스트를 곁들여 시대를 앞선 여행서를 펴내기도 했다. 후에 그녀는 남편과 함께 1933~38년에 인도에 살다가 1939년부터 아일랜드에 정착했는데 1946년 이후 상업적인 그림은 그리지 않고 주로 수채화로 풍경을 그렸다.

이 작품은 간결하고 뛰어난 화면구성과 선명한 색상대비,
아르데코풍의 선들로 『이상한 나라의 앨리스』를 그려낸
손수건 책이다. 합지에 스테이플러로 제본하고 앨리스의
유명 장면을 8장의 손수건으로 구성한 것으로 글래디스
페토의 개성이 잘 드러나 있다. 책이라기보다는 손수건
패키지로 보는 것이 타당한데, 손수건으로 사용할 목적으로
제작되었기 때문에 온전히 남아 있는 것이 드물어 그만큼
가치가 높다.

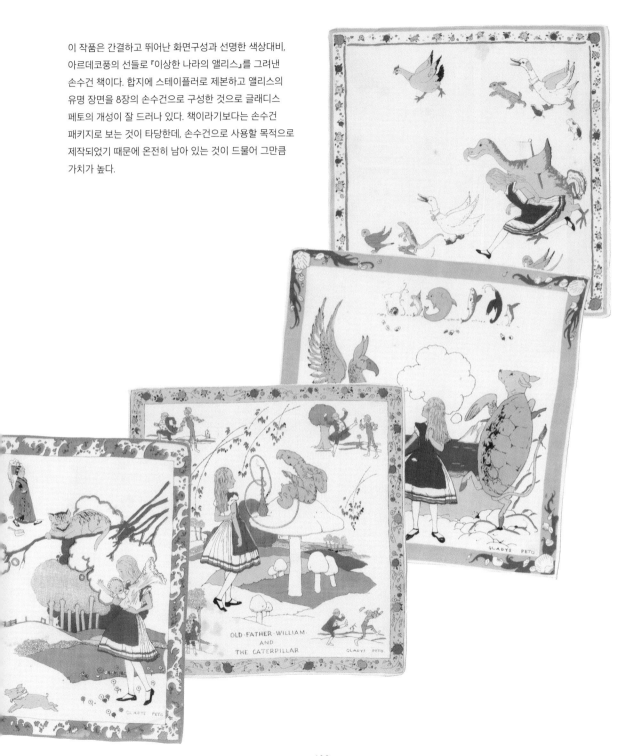

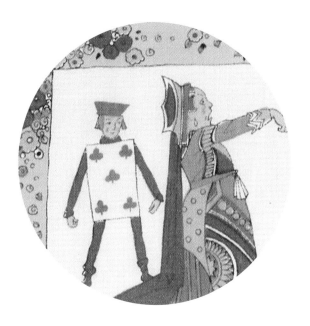

연한 색조와 기하학적인 구성의 수채화 일러스트로
우아하고 세련된 느낌의 앨리스이다. 배경이 생략된 단순한
화면구성과 깔끔한 선들이 현대적인 분위기를 풍긴다.

1930년대 미국은 대공황으로 출판사들이 염가 서적을
출판하거나 팝업북 같은 독특한 형태의 책으로 불황을
타개해나가기 위해 전력투구하던 시기인데 이 책은 제본과
종이 질이 뛰어날 뿐 아니라 일러스트도 1930년대라고는
믿어지지 않을 정도로 현대적이다.

이 책을 디자인하고 출판한 리처드 엘리스(Richard W.
Ellis)는 브루스 로저스*의 영향을 받아 뛰어난 인쇄소의
책과 활자, 팸플릿, 광고지, 교정지 등을 수집했다. 1924년
그는 뉴욕에 조지안 프레스(Georgian Press)를 설립한 후
재정적 압박 속에서도 약 50권의 책을 출판한다. 동시에
그는 유명 출판사와 개인 수집가를 위해서도 작업했다. 그는
1930년 처음으로 리미티드 에디션즈 클럽(Limited Editions
Club)과 헤리티지 프레스(Heritage Press)를 창립한 조지
메이시(George Macy)와 협업한 이후 평생 관계를 맺게
된다.

Through the Looking-Glass and What Alice Found There,
Franklin Hughes, Cheshire house, 1931년 초판본(1,200부
한정판), 미국.

* **Bruce Rogers:** 20세기 미국을 대표하는 북 디자이너이자
타이포그래퍼로 밝고 선명한 서체인 센토(Centaur)를 만들었다.
센토는 메트로폴리탄 뮤지엄의 전용 서체로 사용되고 있다.

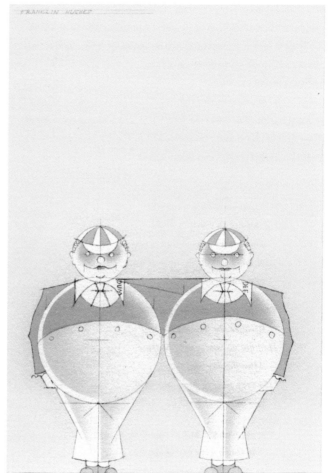

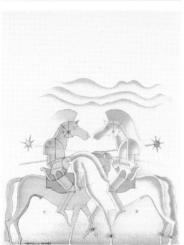

리처드 엘리스는 예술적 성공과 명성에도 불구하고 재정적인 어려움으로 사업을
마무리하고 1933년에 조지 메이시에게 조지안 프레스를 매각했다. 이후에도 계속
다른 출판사에 근무했고 1945년 이후에는 유명 잡지사에 근무하며 책 디자인과
인쇄 관련 업무를 했다. 그는 60년에 걸쳐 북 디자인과 인쇄 일을 했는데 그의
작업들은 아름다운 책의 좋은 예로 인정받고 있다.

25

**JOHN
TENNIEL,
LIMITED
EDITIONS
CLUB**

1932년 초판

리미티드 에디션즈 클럽은 책을 사랑하던 청년 조지 메이시에 의해 1929년에 시작되어 1985년까지 548권의 책을 출판했다. 리미티드 에디션즈 클럽의 책은 소량으로 제작되었으며, 고급 종이에 가죽 장정을 하거나 슬립케이스 또는 상자에 담아 구독료를 내는 회원들에게 판매되었다. 보통 1,500~2,000부 한정으로 제작했고 일러스트레이터, 저자, 디자이너 각각의 사인이 있거나, 때로는 모두의 사인을 싣기도 했다.

안데르센, 발자크, 루이스 캐럴, 안톤 체호프, 공자, 찰스 디킨스, 조지 엘리엇 등의 문학작품을 책으로 제작했다.

대공황기에 정규적인 일자리를 갖지 못했던 피카소, 앙리 마티스, 에드먼드 뒤락, 아서 래컴, 노먼 록웰 등 위대한 예술가들이 일러스트를 담당하며 책의 명성은 더 높아졌다. 아서 래컴이 일러스트로 참여한 마지막 작품인 『버드나무에 부는 바람』도 리미티드 에디션즈 클럽에서 출판됐다.

앙리 마티스가 그린 제임스 조이스의 『율리시스』, 앨리스 리델의 사인이 들어간 『이상한 나라의 앨리스』와 『거울 나라의 앨리스』 등이 리미티드 에디션즈 클럽의 대표작이다. 『이상한 나라의 앨리스』는 1,500부 한정으로 출판했는데, 500부에는 앨리스 리델이, 나머지 1,000부에는 20세기 미국의 대표적인 북 디자이너이자 타이포그래퍼인 프레더릭 워드*가 사인을 했다.

유명한 저자와 뛰어난 일러스트레이터의 만남, 공들인 장정은 리미티드 에디션즈 클럽의 책들이 현재까지도 북 컬렉터들 사이에서 사랑받는 이유이다.

* **Frederic Warde**: 미국의 북 디자이너이자 타이포그래퍼로 20대 시절에 2년간 윌리엄 에드윈 러지 프레스(Willam Edwin Ludge Press)에서 센토를 디자인한 브루스 로저스 밑에서 일했다. 결혼 후 유럽으로 건너가 타이포그래피를 배우고 이탈리아의 유명한 제작소 보드니(Officina Bodoni)에서 근무하며 르네상스의 캘리그라퍼 루도비코 아리기(Ludovico Degli Arrighi)의 필체에 영향을 받은 서체 아리기(Arrighi)를 디자인한다. 이 서체는 브루스 로저스가 만든 센토의 이탤릭으로 자주 사용된다. 그는 많은 개인 출판사의 책을 디자인했는데 리미티드 에디션즈 클럽도 그중 하나였다.

Alice's Adventures in Wonderland, John Tenniel, Limited Editions Club, 1932년 초판본, 미국.

아다 볼리는 언니인 소피아
볼리(Sophia Bowley)와 함께
래피얼 턱의 주요 디자이너이자
일러스트레이터로 평생에 걸쳐
수많은 그림책과 아름다운
그림엽서들을 생산했다.

1880년 아버지인 래피얼 턱을 이어
경영을 맡게 된 아돌프 턱(Adolf
Tuck)은 영국 전역의 뛰어난 작가와
화가를 발굴하여 그림책과 그림엽서
개발에 더욱 박차를 가한다. 그러던
중 아이들 곁에서 생활하며 아이들의
생활과 꿈을 누구보다 깊게 이해하던
여성 일러스트레이터들에게 주목하고
그들에게 일러스트를 맡기게 된다.
여성 일러스트레이터들의 섬세한
묘사와 색채는 래피얼 턱 출판사의
뛰어난 석판 인쇄에 적합했다.

그러나 초기에 래피얼 턱 출판사에서
나온 그림책과 그림엽서는 저자
사인이 되어 있지 않아 누구의
작품인지가 논쟁의 대상이 되곤 한다.
특히 빅토리아시대 화가들의 도안이
비슷해서 더욱 그렇다.

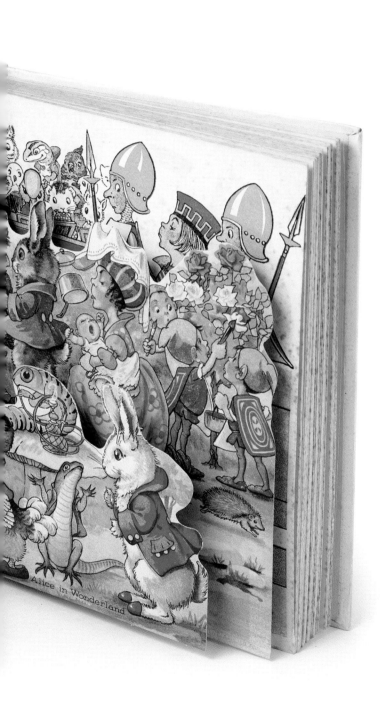

아다 볼리가 그린 『이상한 나라의 앨리스』도 1908년에 저자 표기 없이 처음 출판되었고 1921년에 저자가 표기된 초판이 첫 발행된다. 1932년에는 한 장의 컬러 팝업이 포함된 판본이 출간되는데 아마도 1930년대 영국의 많은 출판사가 불황을 극복하기 위해 팝업북 생산에 뛰어든 것에 영향을 받은 듯하다. 아다 볼리의 앨리스는 그녀가 그려왔던 래피얼 턱의 밸런타인 카드나 그림책 속 캐릭터처럼 통통하고 혈색이 좋은, 빅토리아시대 동화에 나오는 이상적인 어린이로 그려져 있다.

『이상한 나라의 앨리스』의 캐릭터가 전부 그려진 팝업 장면은 빅토리아시대 입체 그림엽서의 형식을 따르고 있다. 표지와 미친 티파티, 팝업 장면까지 컬러 일러스트는 3장뿐이지만 래피얼 턱 출판사 특유의 색감 표현이 아름답다.

Alice in Wonderland with "Come to Life" Panorama, A. L. Bowley, Raphael Tuck, 1932년 초판본, 영국.

이 책은 다른 앨리스 책들에 비해 판형이 큰데다 두툼한
종이를 사용해서 묵직하다. 1930년대에 출판된 그림책들은
불황의 여파로 대부분 종이의 질이 조잡하고 일러스트의
인쇄 상태도 흐릿한 염가본이 많은데 이 책은 유난히
선명한 색감의 일러스트로 눈길을 사로잡는다. 텍스트와
흑백 일러스트가 함께 있는 페이지에서는 다양한 프레임을
사용하여 독특한 화면구성을 보여준다. 특히 가운을 걸친
하얀 토끼, 상의를 입은 두더지와 도마뱀, 색색의 머플러를
감은 각종 새 등 동물들의 의인화도 재미있다.

걸스카우트 제복을 연상시키는 원피스를 입은 앨리스는
모험을 두려워하지 않고 이상한 나라를 종횡무진 누비는
소녀로 그려졌다.

Alice in Wonderland, D. R. Sexton,
John F. Shaw, 1933년 초판본, 영국.

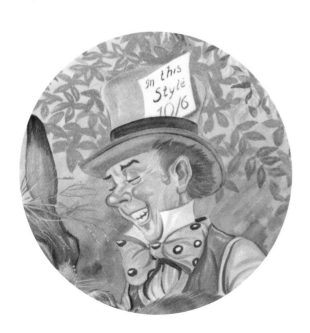

1930년대 중반 독일에서 최초의 커팅 팝업북이 등장하기
전 과도기에 놓인 책이다. 첫 페이지와 마지막 페이지에
줄거리가 요약되어 있다.

페이퍼 커팅 돌이 혼용된 팝업북으로 점선을 따라 종이를
뜯어 세워 팝업을 만드는 책이다. 각 장면마다 캐릭터들이
쉽게 세워지도록 일정 부분만 오려져 있다. 캐릭터들을
세우거나 접어서 장면을 완성하여 노는 형태의 팝업북이다.

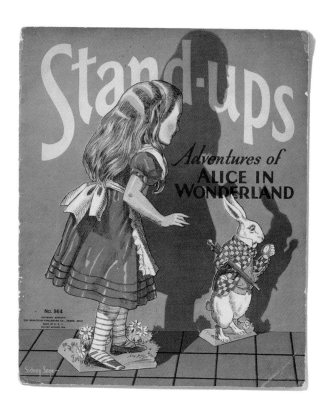

Stand-ups: Adventures of Alice in Wonderland, Sidney
Sage, Saalfield, 1934년 초판본, 미국.

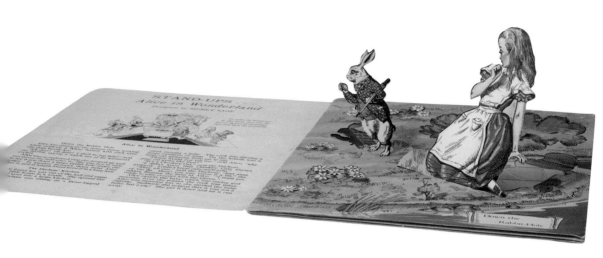

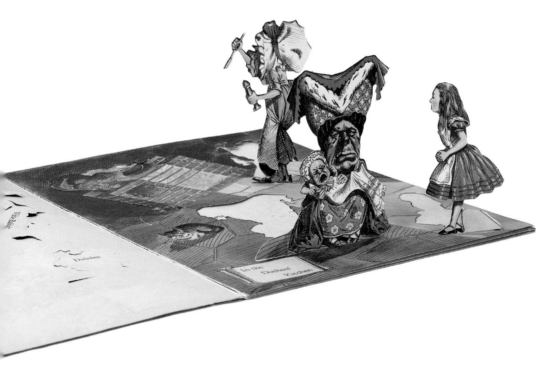

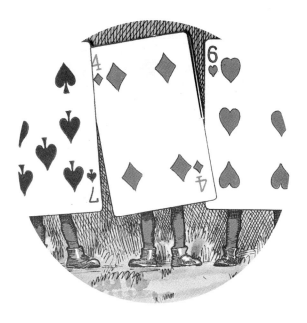

Alice's Avonturen in Wonderland, Rie
Cramer, G. B. van Goor Zonen, 1934년 초판본,
네덜란드.

여성 일러스트레이터인 리 크라머르는 아서 래컴, 케이트 그리너웨이(Kate Greenaway), 오브리 비어즐리(Aubrey Beardsley) 등 영국 일러스트레이터들에게 영향을 받은 것으로 알려져 있다.

그녀는 1906년에 첫 그림책을 성공적으로 출판하고 1915~17년 사이에 안데르센과 그림 형제 등 고전동화들의 일러스트를 그렸다. 아르누보의 영향을 받은 그녀의 초기작들은 몽환적이며 섬세한 선과 맑은 색감이 특징이었다. 1921년 배우인 첫 남편과 결혼한 뒤 극장의 무대와 의상을 디자인하게 된 그녀는 기존의 스타일을 버리고 선명한 색과 짙고 검은 윤곽이 돋보이는 일러스트들을 그리기 시작했다.

1934년에 그린 앨리스도 변화한 일러스트의 연장선상에 있어 선명한 색채와 드라마틱한 구성이 인상적이다. 특히 애벌레의 충고 장면에서 버섯에 기대 선 핑크빛 원피스의 앨리스 주위로 피어난 보랏빛 꽃들은 서정적인 느낌을 자아낸다. 눈물 웅덩이 장면에서는 도도새를 비롯한 각종 새들이 앨리스와 반대 방향을 향하고 있는 특이한 구성을 보여준다. 여왕을 비롯한 캐릭터들의 의상도 하나같이 선명하며 장식적이어서 보는 즐거움이 있다.

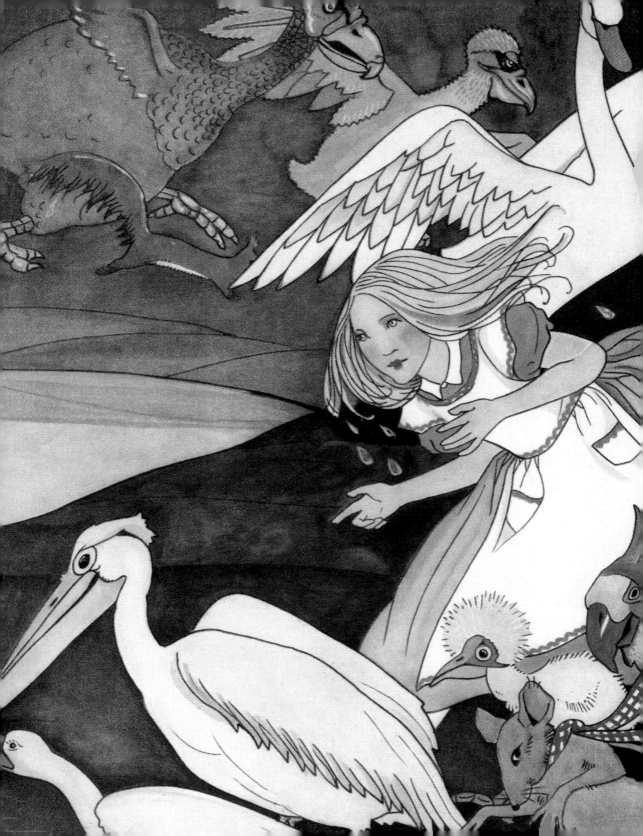

빠르고 경쾌한 리듬의 선으로 등장 캐릭터들을 생생하게 표현한 그림으로 유명한 앙드레 페쿠는 많은 책의 일러스트를 그렸다.

1935년에 초판 발행된 책은 『이상한 나라의 앨리스』와 『거울 나라의 앨리스』의 합본으로 다른 책들에 비해 판형이 매우 큰 대형본이다. 이후 판본은 이 책보다 작게 제작되었다.

그는 앨리스를 몽환적이고 목가적으로 그려냈다. 미친 티파티 장면의 모자장수는 푸근한 시골 할아버지처럼 묘사되어 있고, 책 전체가 녹색 수풀로 가득하다. 이상한 나라의 모험이라기보다는 전원에서의 산책 같은 평온한 느낌의 앨리스이다.

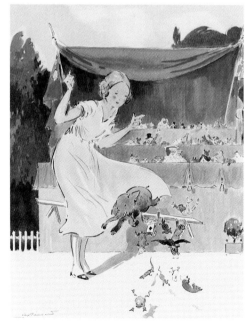

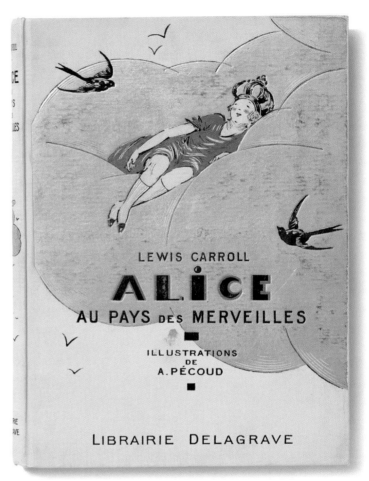

Alice au Pays des Merveilles et à Travers le Miroir, A. Pécoud, Librairie Delagrave, 1935년 초판본, 프랑스.

플래퍼 룩 스타일의 단발을 하고 붉은 드레스를 입은 앨리스가 꿈꾸는 듯한 표정으로 은색 구름 위에 누워 있는 표지가 책 선체의 분위기를 대변해주고 있디.

31

A. H.
WATSON

1939년 초판

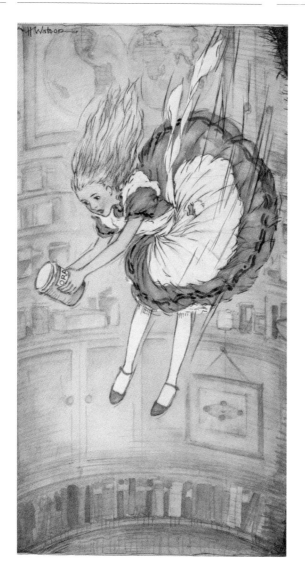

Alice's Adventures in Wonderland and Through the
Looking-Glass, A. H. Watson, Collins,
1939년 초판(1946년 3쇄본), 영국.

앨리스 헬레나 왓슨은 전쟁과 아버지의 죽음으로 학업을 접고 일찍이
일러스트레이터의 길로 뛰어들어 1970년대까지 활동했다. 그녀의
그림은 언뜻 동시대에 유명했던 『위니 더 푸우』의 그림작가 셰퍼드(E.
H. Shepard)를 연상시키기도 하지만 단순하며 우아한 선에서 차이가
드러난다.

『이상한 나라의 앨리스』와
『거울 나라의 앨리스』의
합본인 이 책에서는 맑고
연한 색상으로 그려진
아름다운 컬러 일러스트와
단순한 선만으로 명확하게
묘사된 흑백 일러스트가
눈길을 끈다.

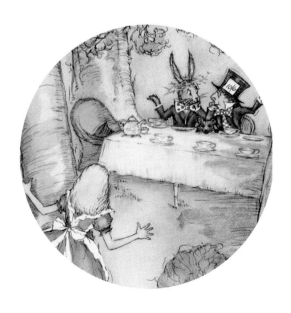

르네 클로크는 정규 예술교육을 받지 않았지만 긴 세월
일러스트레이터로 일하며 그림엽서, 그림책을 포함하여
수많은 작품을 남겼다. 살아 움직이는 듯한 드로잉과 화려한
색감의 동물들, 어린이, 요정 그림이 유명하다.

1943년에 그린 『이상한 나라의 앨리스』는 금발의 단발에
봉긋한 소매의 하늘색 원피스를 입은 당시의 평범한 소녀를
표현하고 있다. 정확한 묘사로 생생한 드로잉과 부드럽고도
다양한 색상의 일러스트가 눈길을 끈다. 흑백 드로잉은
부분적으로 빨간색이나 옅은 주황색, 연두색, 하늘색 등 한
가지 컬러를 사용해서 포인트를 주고 있다.

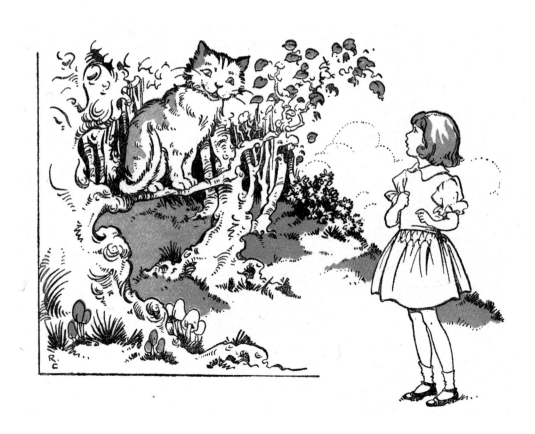

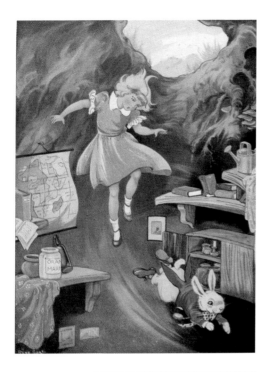

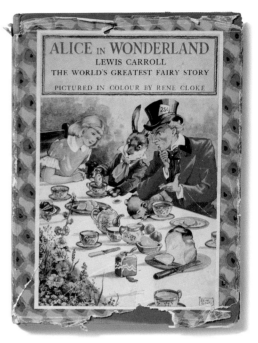

Alice in Wonderland, Rene Cloke,
P. R. Gawthorn, 1943년 초판(1945년 3쇄본), 영국.

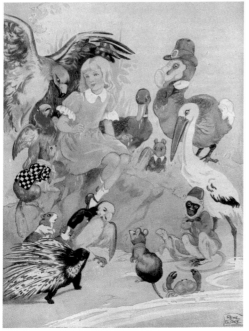

그녀는 『이상한 나라의 앨리스』에 관한 책만 4권을 냈다.
첫번째는 레이디언트 웨이(The Radiant Way)라는 교과서에
『이상한 나라의 앨리스』에서 발췌한 3장의 컬러 일러스트와
3장의 라인 드로잉을 실었다. 여기에서 소개하는 책은
1943년에 두번째로 그린 것이고, 1969년의 세번째 앨리스는
긴 금발에 짙은 하늘색 원피스, 모자장수는 검은색 재킷에
체크무늬 바지를 입은 모습으로 그려졌다. 1990년의 네번째
앨리스는 짧은 금발에 분홍 원피스, 모자장수는 주황색
재킷을 입은 모습이다. 책을 낼 때마다 시대의 변화에 따라
캐릭터의 외관뿐만 아니라 표지의 재질이나 디자인도
바뀌었다.

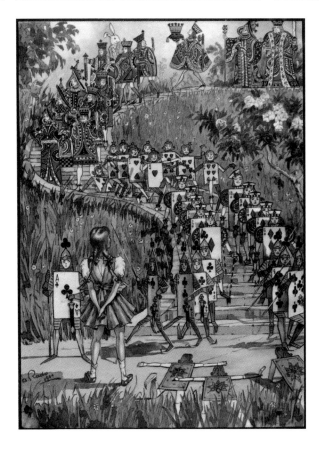

헝가리의 건축가이자 예술가인 앤서니 라도는 1940년대에 런던에 정착한 후 『루바이야트』와 『아서 왕』을 비롯해 수많은 책에 일러스트를 그렸다.

그가 그린 앨리스는 하얀 블라우스에 피나포어 원피스를 걸치고 특이하게 양 갈래로 땋은 머리를 하고 있다.

모자장수의 모자에 달린 가격표는 10/6 대신 99(파운드)로 표기되어 있다. 제목을 비롯하여 빨간 티세트가 놓인 미친 티파티, 붉은 옷을 입은 여왕 등 주조로 사용된 붉은색은 올리브그린 배경 위에서 더욱 돋보인다.

Alice in Wonderland, Anthony Rado, W. H. Cornelius, 1944년 초판본, 영국.

The Animated Picture Book of Alice in Wonderland,
Julian Wehr, Grosset&Dunlap, 1945년 초판본, 미국.

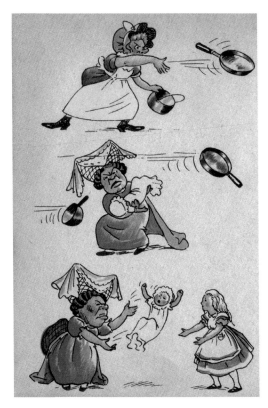

독일계 이민자 출신으로 1940~50년대에 유머가 넘치는
팝업북을 많이 만들어 전쟁으로 지치고 메마른 어린이들에게
즐거움을 주었던 줄리언 웨의 『이상한 나라의 앨리스』다.

줄리언 웨의 팝업북은 그림을 움직이는 끈이 페이지의
아래쪽 대각선 방향에 있어 끈을 움직이면 캐릭터들이
상하좌우로 자유롭게 움직인다. 이는 그림을 한 방향으로만
움직이던 기존 팝업북과의 결정적인 차이다.

『이상한 나라의 앨리스』에서도 팝업 장면에는 과장된
일러스트에 움직임을 주어 극적인 효과를 실었다. 팝업
장면 외의 일러스트에는 만화의 연속 동작처럼 작은 그림을
그려서 애니메이티드북(animated book)이라는 명칭에
충실한 책을 만들고자 애썼다.

당시에 나온 팝업북들은 대부분 전쟁 상황에서 원가 절감을
위해 낮은 질의 종이와 스프링 제본을 사용했는데 이 책도
마찬가지이다.

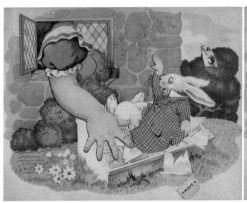 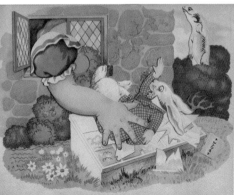

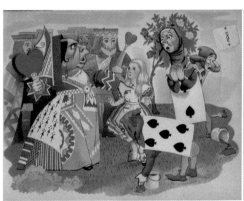 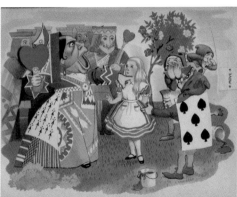

Alice's Adventures in Wonderland and
Through the Looking-Glass, Mervyn Peake,
Zephyr, 1946년 초판(1954년 영국 초판,
1978년 영국 복간본), 스웨덴.

판타지 소설 『고먼가스트(Gormenghast)』의 작가이자
화가인 머빈 피크는 1911년 선교사인 아버지의 부임지였던
중국에서 태어났다. 그는 1923년 런던으로 돌아와
1930~40년대에 유명인사들의 초상화를 그려주며 화가이자
일러스트레이터로 활동하기 시작했다.

머빈 피크의 『이상한 나라의 앨리스』 초판은 영국이 아니라
스웨덴의 세피르 출판사에서 1946년 발행되었고, 이후
영국에서는 1954년에 출간되었다.

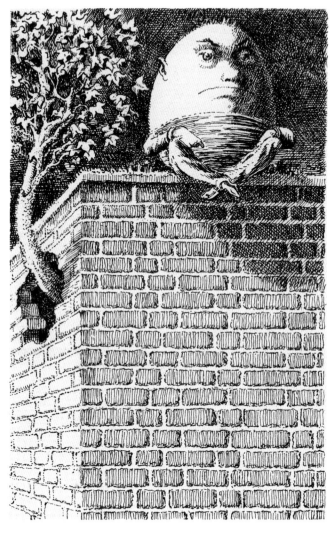

무수히 교차된 검은 선으로 명암을 표현하는 그의 그림은 그가 면밀하게
분석하고 공부한 윌리엄 호가스(William Hogarth), 알브레히트 뒤러(Albrecht
Dürer), 귀스타브 도레(Gustave Doré) 등 뛰어난 판화가들의 영향을 보여준다.

그는 1945년 2차대전의 전쟁 특파원으로 독일을 취재하며 폭탄으로 파괴된 도시와
전범 재판 현장을 목격한다. 그리고 그다음해인 1946년 영국령 사크섬에서 『이상한
나라의 앨리스』를 그리게 된다. 주먹을 쥐고 화난 표정으로 쏘아보는 하얀 토끼를
비롯하여 어둡고 기이한 모습의 앨리스는 전쟁에서 그가 목격한 잔상이 투영된
결과물이라 한다. 이와는 대조적으로 모자장수의 모자에 피어난 꽃들과 꿈꾸듯
행복하게 눈을 감은 3월 토끼가 그려진 미친 티파티가 상당히 인상적이다.

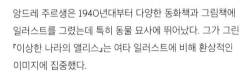

Alice au Pays des Merveilles, André Jourcin, Bibliothèque
Rouge et Or, 1948년 초판본, 프랑스.

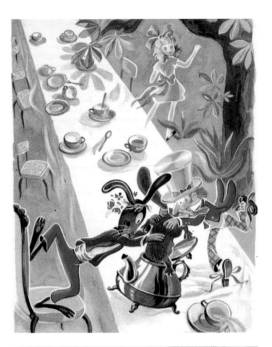

앙드레 주르생은 1940년대부터 다양한 동화책과 그림책에
일러스트를 그렸는데 특히 동물 묘사에 뛰어났다. 그가 그린
『이상한 나라의 앨리스』는 여타 일러스트에 비해 환상적인
이미지에 집중했다.

캐릭터들은 꿈속에서 유영하는 듯 이상한 나라를 떠다니고,
눈동자가 없이 푸른색만으로 눈을 그린 금발의 앨리스는
날아다니는 작은 요정처럼 보인다. 애벌레의 충고 장면에서
꽃잎 위에 서 있는 앨리스는 마치 엄지공주를 연상하게도
한다.

Alice in Wonderland and Through the Looking-Glass,
Philip Gough, Heirloom, 1949년 초판본, 영국.

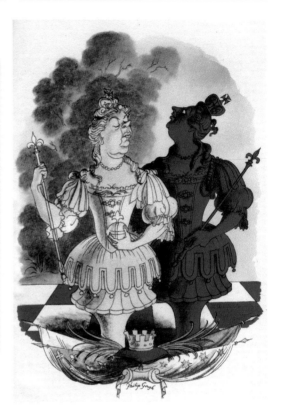

필립 고프는 영국 랭커스터에서 태어나 제2차세계대전까지
런던의 극장에서 무대장치, 의상 디자인 등을 담당했다. 그는
전쟁 후 일러스트레이터로 활동하기 시작했다. 1948년부터
제인 오스틴의 『오만과 편견』을 비롯한 다양한 작품의
일러스트를 맡았는데, 철저하게 18세기 영국 상류층의 의상
스타일을 반영하여 작품에 어울리는 그림을 그렸다.

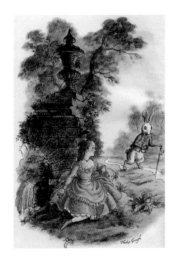

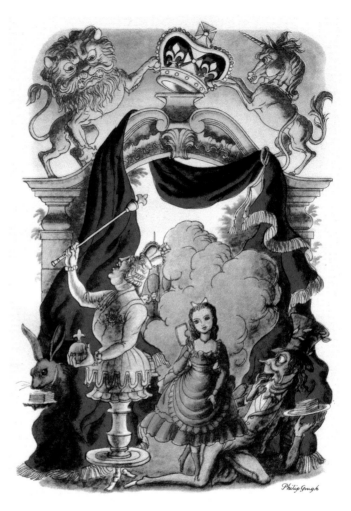

이 책에서는 로코코풍의 드레스를 입은 앨리스가 눈길을 끈다. 컬러 일러스트를
비롯한 흑백 드로잉노 장식이 강한 로코코의 특징을 보여주고 캐릭터들은 풍자만화의
주인공처럼 우스꽝스럽게 묘사되어 있다.

LIBICO
MARAJA

1953년 초판

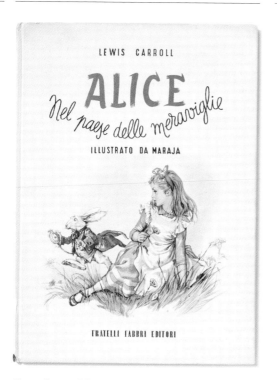

Alice nel Paese delle Meraviglie, Libico Maraja, Fratelli Fabbri, 1953년 초판본, 이탈리아.

그래픽 디자이너이자 일러스트레이터인 리비코 마라야는 1940년대에 이탈리아의 첫 장편 애니메이션인 〈바그다드의 로즈(La Rosa di Bagdad)〉로 명성을 얻는다. 영화 제작을 통해 습득한 공간 사용과 동작 연출 노하우는 후에 그가 그린 일러스트에서 생동감 넘치는 선으로 나타난다.

1946년에 그는 『피노키오의 모험』을 비롯한 다양한 그림책의 일러스트를 담당하고 1953년에 『이상한 나라의 앨리스』를 그리게 된다.

그가 그린 도톰한 입술과 진한 눈매의 앨리스는 1950년대의
핀업 걸을 연상케 한다. 분홍 장미가 그려진 부채를 쥐고
있는 앨리스의 눈물은 마치 마스카라가 번진 것처럼 보인다.
밝은 색상과 살아 있는 듯한 표정의 앨리스는 언제라도 그림
밖으로 튀어나올 것 같다.

이 책은 최근 셰이프북(shape book)으로 복간되었다.

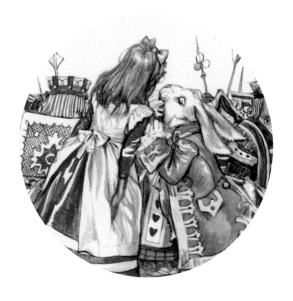

체코의 유명 팝업북 작가이자 일러스트레이터인 쿠바슈타가
1960년대에 주로 제작한 대형 팝업북 '파나스코픽' 형태로
만들어진 『이상한 나라의 앨리스』이다. 표지에는 셀로판지가
붙은 타원형 구멍이 뚫려 있고 그 옆으로는 토끼굴로
떨어지는 앨리스와 토끼가 그려져 있다.

Alice in Wonderland, Vojtěch Kubašta,
Bancroft, 1960년 초판본, 체코.

"What did they live on," said Alice, who always took a great interest in questions of eating and drinking.

"They lived on treacle," said the Dormouse, after thinking a moment or two.

"They couldn't have done that, you know," Alice gently remarked; "they'd have been ill."

"So they were," said the Dormouse, yawning and rubbing its eyes, for it was getting very sleepy; "*very* ill."

no time to wash the "But why did they live at the bottom of a well?" Alice went on.

ask. The Dormouse again took a minute or two to think about it, and then said "It was a treacle-well.

ggested that the Dor- And these three little sisters were learning to draw."

reat hurry, afraid that "What did they draw?" asked Alice, who was extremely puzzled by this time.

Lacie and Tillie; and "Treacle," said the Dormouse. "And all manner of other things — everything that begins with an

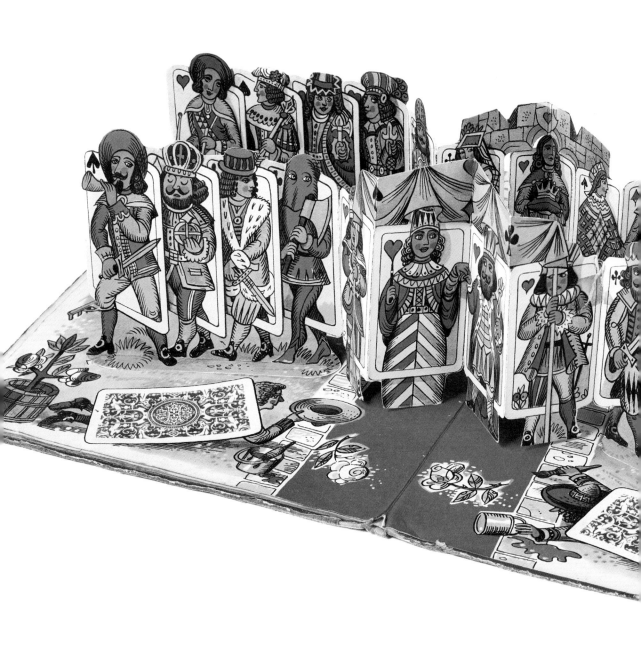

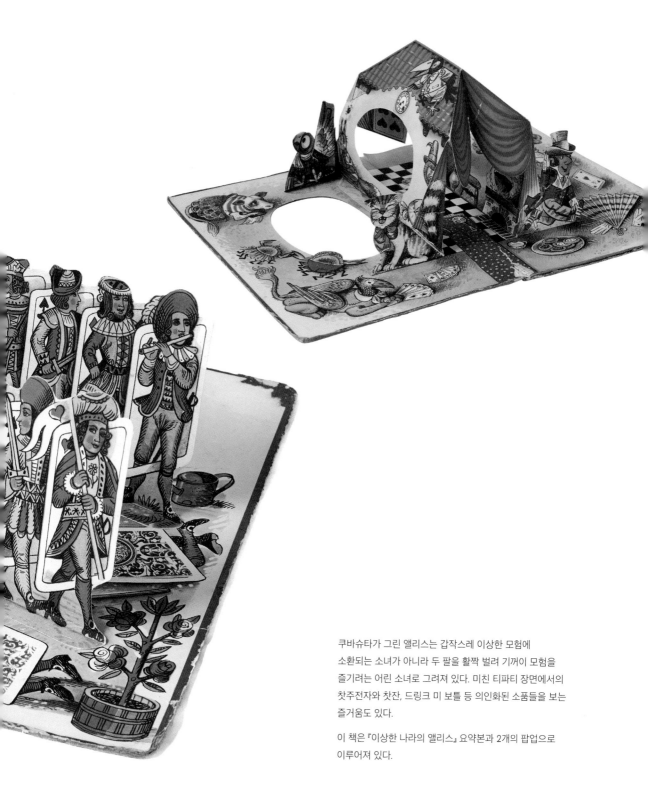

쿠바슈타가 그린 앨리스는 갑작스레 이상한 모험에
소환되는 소녀가 아니라 두 팔을 활짝 벌려 기꺼이 모험을
즐기려는 어린 소녀로 그려져 있다. 미친 티파티 장면에서의
찻주전자와 찻잔, 드링크 미 보틀 등 의인화된 소품들을 보는
즐거움도 있다.

이 책은 『이상한 나라의 앨리스』 요약본과 2개의 팝업으로
이루어져 있다.

'무민'으로 유명한 핀란드 출신의 일러스트레이터 토베 얀손은 앨리스를 무민 계곡을 여행하는 쓸쓸한 소녀로 그렸다. 가벼운 선과 음영의 흑백 일러스트와 차분한 색감의 컬러 일러스트도 그러한 분위기에 일조한다.

토베 얀손은 앨리스에 대한 깊은 이해를 바탕으로 자신의 개성을 담아냈다. 제1장 토끼굴 장면에서 앨리스는 거울 나라에 나오는 고양이 다이너와 함께 붉은 꽃이 핀 들판을 걷고 있다. 미친 티파티에서 도마우스가 들려주는 이야기 속 당밀 우물 바닥에 사는 세 자매들은 무민에 나오는 리틀 마이를 닮았다. 그림 곳곳에 북유럽의 트롤과 박쥐, 무민 계곡의 방랑자 스너프킨을 닮은 모자장수가 출현한다.

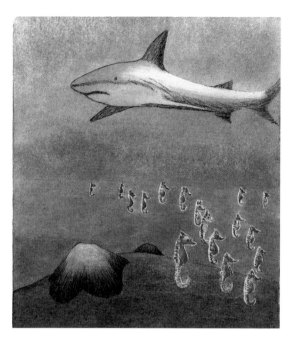

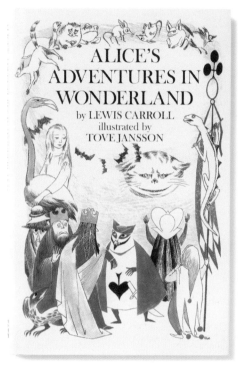

Alice's Adventures in Wonderland, Tove Jansson, Bonnier, 1966년 초판(1977년 영국 초판, 2011년 영국 복간본), 핀란드.

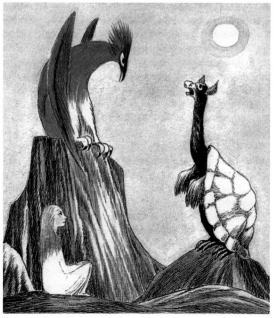

제10장에 나오는 상어와 해마 일러스트는 원본에는 없는 것으로 「그건 바닷가재의 소리(Tis the Voice of the Lobster)」라는 시를 핀란드 시인의 작품으로 대체 후 그 시에 어울리는 일러스트를 그려 자국의 문화 특색을 잘 담아냈다고 평가받고 있다.

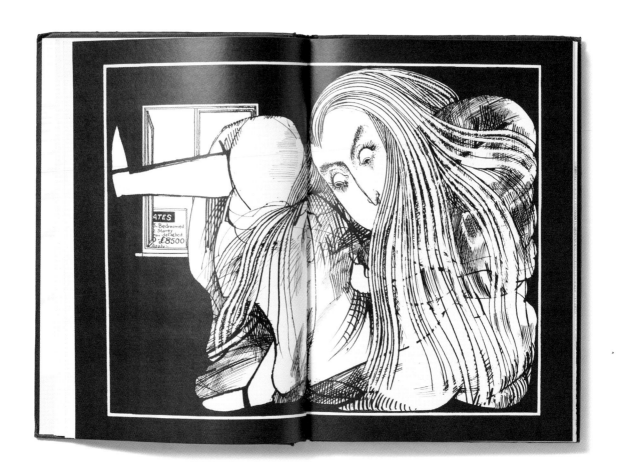

현대 영국을 대표하는 일러스트레이터인 랠프 스테드먼이 그린 『이상한 나라의 앨리스』는 아이들의 동화라는 틀에서 벗어나 민감한 사회 이슈를 담아내며 존 테니얼 이후 일러스트의 전통을 완전히 부순 것으로 평가받는다. 이 책은 캐릭터들을 통해 1960년대 후반 영국의 혼돈과 급진적인 반체제 문화 및 당시의 사회적, 정치적 모순을 반영하고 있다.

항상 서두르지만 늘 지각하는 하얀 토끼는 초조한 현대의 통근자들을, 체셔 고양이는 뉴스가 끝난 뒤 화면이 어두워질 때까지 미소짓고 있는 이상적인 아나운서를, 카드로 만든 병정들은 영국 노동조합원들을 모델로 하고 있다. 코카콜라 병으로 그려진 드링크 미 보틀, 유니언잭 선글라스를 쓴 모자장수 등 다양한 가치관과 이슈의 충돌을 담고 있다.

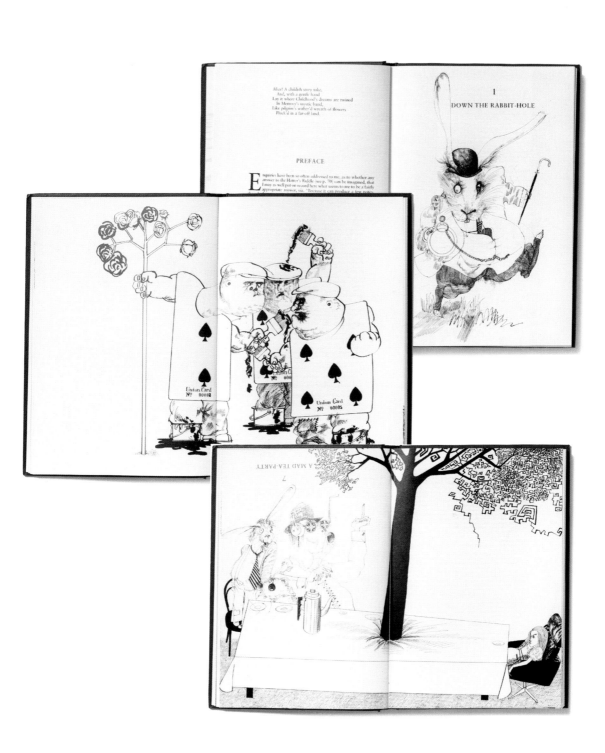

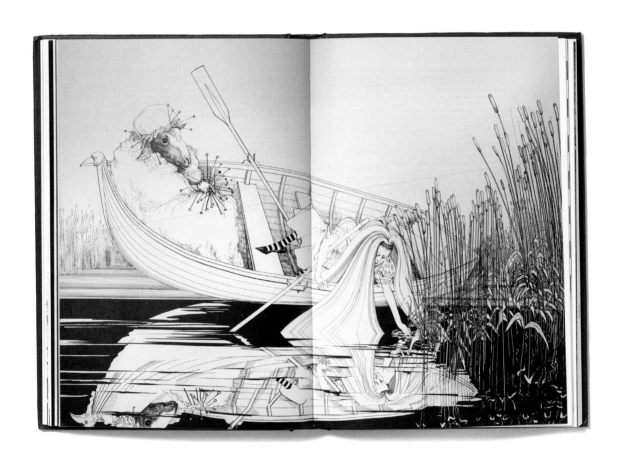

대범하게 양면을 사용하여 그린 잉크 드로잉과 생물처럼
넘실거리며 뻗어나가는 앨리스의 긴 머리는 폭발적 에너지가
넘친다.

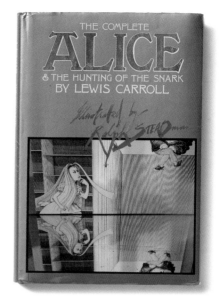

The Complete Alice&the Hunting of the Snark, Ralph
Steadman, Jonathan Cape, 1986년 합본 초판본, 영국.

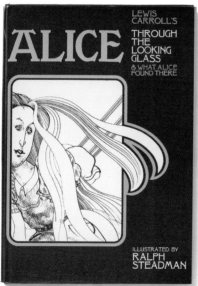

위: Alice in Wonderland, Ralph Steadman,
Dobson, 1967년 초판본, 영국, 박명천 소장.

아래: Alice Through the Looking-Glass, Ralph
Steadman, Dobson, 1972년 초판본, 영국,
박명천 소장.

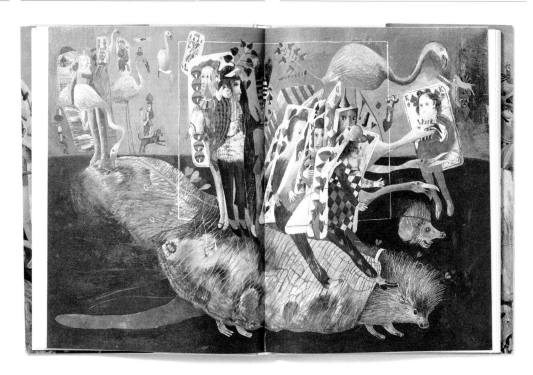

두샨 칼라이의 『이상한 나라의 앨리스』는 독특한 색 조합과
정교한 선으로 캐릭터를 표현해 몽환적이고 화려한 느낌을
준다. 페이지 양면을 이용하여 그린 장면에서는 색감과
캐릭터들의 동세가 더욱 박진감 있게 느껴진다. 서구의
일러스트레이터들과는 차별화된 중세적이고 마법적인
분위기로 한번 보면 잊을 수 없는 앨리스이다.

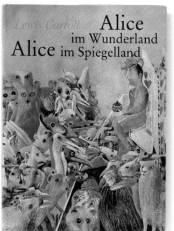

Alice in Wonderland and Through the Looking-Glass,
Dušan Kállay, Mladé letá, 1967년 초판(1985년 독일 복간본),
슬로바키아.

standen, da und dort mit Landkarten und Bildern behangen. Von einem Regal nahm sie im Vorbeifallen ein Glas mit der Aufschrift «ORANGENMARMELADE» mit, aber zu ihrer großen Enttäuschung war es leer. Um niemanden zu verletzen, warf sie es nicht weg, sondern stellte es beim Weiterfallen in ein tiefergelegenes Regal.

«Na!» sagte sie sich, «nach so einem Dauerfall würde ich zu Hause mit der größten Gelassenheit die Treppe runterpurzeln und könnte damit allerhand Lob ernten. Ich würde sogar vom Dach fallen, ohne mit der Wimper zu zucken!» Und das entsprach vermutlich auch der Wahrheit.

Abwärts, abwärts, abwärts. Hörte das denn überhaupt nicht mehr auf? «Ich möchte wahrhaftig wissen, wie viele Kilometer ich bisher gefallen bin!» murmelte Alice. «Wahrscheinlich lande ich im Mittelpunkt der Erde. Mal überlegen: Das ist viertausend Kilometer tief, glaub ich.» – Alice hatte nämlich in der Schule allerhand auf diesem Gebiet gelernt, und obgleich ihr die augenblickliche Situation keine übermäßig gute Gelegenheit bot, um mit irgendwelchen Kenntnissen zu protzen, war es doch eine ganz praktische Gedächtnisübung. «Ja, das dürfte wohl stimmen, aber dann möcht ich wissen, welchen Längengrad und Breitengrad ich inzwischen erreicht habe.» (Alice hatte keine Ahnung, was Längengrade und Breitengrade sind, indessen klangen diese Worte so imponierend.)

«Ob ich wohl quer durch die Erde falle?» überlegte sie weiter. «Es wär doch ein Heidenspaß, wenn ich zwischen Leuten auftauchte, die auf dem Kopf gehn! Antipathen nennt man sie, glaub ich.» – Diesmal war sie recht froh, daß niemand zuhörte, denn das Wort schien nicht ganz zu stimmen. «Immerhin werde ich sie fragen müssen, wie das Land heißt. ‹Bitte, liebe Dame, ist das hier Neuseeland oder Australien?› – Dabei versuchte sie, einen Knicks zu machen. (Stellt euch vor, ihr wolltet einen Knicks machen, während ihr durch die Luft fallt! Brächtet ihr das fertig?) «Aber dann würden sie mich für ein völlig ungebildetes Mädchen halten! Nein, ich frag lieber keinen. Vielleicht steht es irgendwo angeschrieben.»

Abwärts, abwärts, abwärts, abwärts. Da Alice sonst nichts zu tun hatte, redete sie weiter: «Dina wird sich heute abend wohl nach mir vermissen! (Dina war die Katze.) Hoffentlich denken die anderen nachmittags an ihre Milch. Meine süße Dina, ich wünschte, du wärest bei mir! Leider gibt's hier in der Luft keine Mäuse, aber du könntest vor eine Fledermaus fangen, und das ist fast das gleiche, weißt du. Ob Katzen eigentlich Fledermäuse fressen?» Die Augen

12

Ende war. Als sie endlich nach einer halben Stunde alle trocken waren, rief der Pelikan plötzlich: «Schluß des Rennens!»

Die Gesellschaft umdrängte ihn und fragte: «Wer hat denn gewonnen?»

Zur Beantwortung dieser Frage benötigte der Pelikan seinen ganzen Verstand. Er verriet lange Zeit gar nichts, während er dastand und sich mit einer Pfote grübelnd an die Stirn fuhr. (Das ist die Haltung, in der gemeinhin tiefsinnige Denker auf Bildern zu sehen sind.) Die anderen warteten schweigend. Schließlich verkündete der Pelikan: «Jeder hat gewonnen, jeder erhält einen Preis!»

«Aber wer verteilt die Preise?» riefen die Tiere im Chor.

«Die da natürlich!» sagte der Pelikan und zeigte mit dem Flügel auf Alice.

Daraufhin umringten alle Tiere Alice. «Meinen Preis! Ich will meinen Preis!» schrien sie durcheinander.

Alice wußte sich keinen Rat. Hilflos steckte sie die Hand in die Tasche und förderte eine Schachtel Bonbons zutage, die glücklicherweise vom Salzwasser verschont geblieben waren. Die verteilte sie als Preis. Auf jedes Tier entfiel gerade ein Bonbon.

«Aber Alice muß auch einen Preis bekommen», sagte die Maus.

«Selbstverständlich», betätigte der Pelikan sofort würdevoll. «Was hast du sonst noch in deiner Tasche?» erkundigte er sich bei Alice.

«Nur noch einen Fingerhut», antwortete Alice betrübt.

«Gib her!» befahl der Pelikan.

Wieder würde Alice von den Tieren umringt, während ihr der Pelikan den Fingerhut mit einer feierlichen Verbeugung und folgenden Worten überreichte: «Wir bitten dich, diesen eleganten Fingerhut in Empfang zu nehmen.»

Die kurze Rede erntete einmütigen Beifall.

Alice fand das alles ziemlich albern, aber sie wagte nicht zu lachen, da sämtliche Tiere todernste Gesichter machten. Eine Dankrede hielt sie zwar nicht, aber sie machte einen Knicks und nahm den Fingerhut mit dem feierlichsten Gesicht, dessen sie fähig war, entgegen.

Das anschließende Verspeisen der Bonbons war mit viel Geräusch verbunden. Die großen Tiere beschwerten sich, sie hätten von ihren Bonbons nichts die geringste geschmeckt, während die kleinen sich daran verschluckten und auf der Rücken geklopft werden mußten. Indessen ging auch das vorüber, sie liefen sich wieder im Kreise nieder und baten die Maus, ihnen noch etwas zu erzählen.

26

미국에서 팝업북의 부흥에 큰 역할을 하고 페이퍼
엔지니어라는 용어를 알린 월도 헌트(Waldo Hunt)는
1960년대 그의 회사 그래픽 인터내셔널(Graphics
International)을 통해 출판사 랜덤하우스를 위한 팝업북을
제작했는데 이 책도 그중 한 권이다. (폴 테일러는 그래픽
인터내셔널 또는 랜덤하우스 디자이너로 추측되지만 정확히
기재된 바는 없다.)

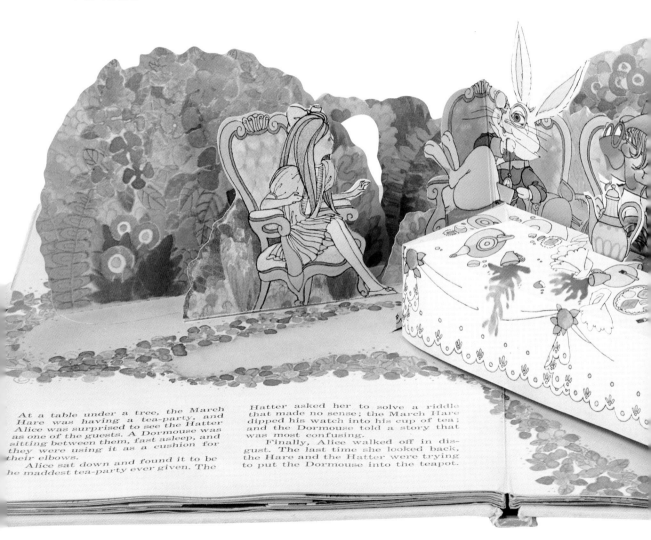

At a table under a tree, the March Hare was having a tea-party, and Alice was surprised to see the Hatter as one of the guests. A Dormouse was sitting between them, fast asleep, and they were using it as a cushion for their elbows.

Alice sat down and found it to be he maddest tea-party ever given. The Hatter asked her to solve a riddle that made no sense; the March Hare dipped his watch into his cup of tea; and the Dormouse told a story that was most confusing.

Finally, Alice walked off in disgust. The last time she looked back, the Hare and the Hatter were trying to put the Dormouse into the teapot.

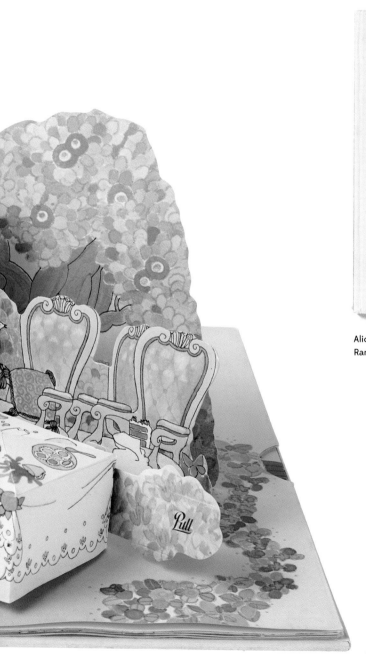

Alice in Wonderland: A Pop-up Classic, Paul Taylor,
Random House, 1968년 초판본, 미국.

이 책의 팝업들은 대체로 단순한 수준이지만 일러스트에
사용되는 색채와 분위기는 1960년대 후반의 사이키델릭
스타일을 잘 보여준다. 형광색을 사용한 점이나 앨리스가
물에 휩쓸리는 장면에서 표현된 물결도 사이키델릭한 패턴을
드러낸다.

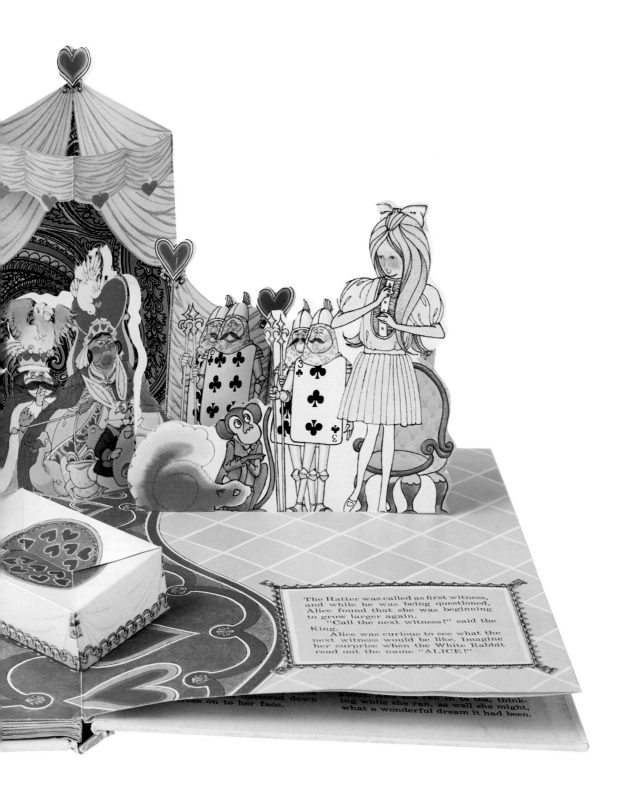

The Hatter was called as first witness, and while he was being questioned, Alice found that she was beginning to grow larger again.

"Call the next witness!" said the King.

Alice was curious to see what the next witness would be like. Imagine her surprise when the White Rabbit read out the name "ALICE!"

...tered down on to her face.

...she ran in to tea, thinking while she ran, as well she might, what a wonderful dream it had been.

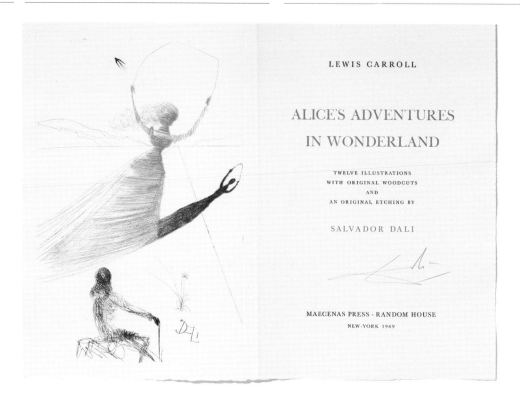

달리의 앨리스는 권두 그림 1장과 12개의 챕터에 각 1장씩
총 13장의 그림으로 구성되어 있다. 이 그림들은 달리가
초현실주의와 결별한 후 제작되었지만 흘러내리며 불안정한
묘사들은 여전히 초현실주의의 환상적인 영향을 보여준다.

그림마다 등장하는 줄넘기를 하는 앨리스는 달리에게 영원한
소녀의 상징이었고 조각상으로 제작되기도 하였다. 미친
티파티에서는 달리의 대표작 〈기억의 지속〉에 등장하는
흘러내리는 시계 위에 티세트가 놓여 있어 재미를 준다.

Alice's Adventures in Wonderland, Salvador Dalí, Maecenas
press, 1969년 초판본, 영국, 박명천 소장.

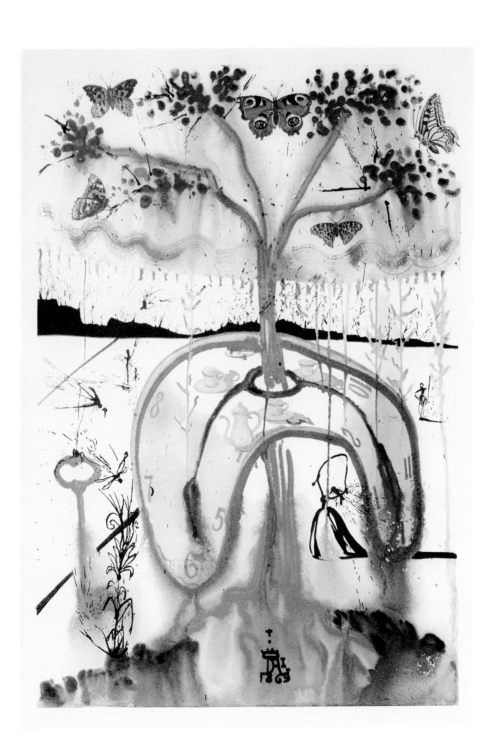

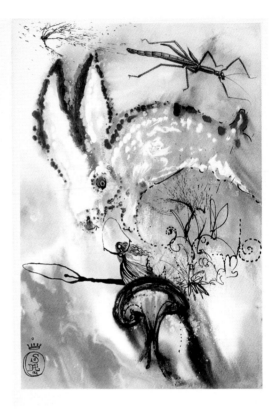

♀ Suddenly she came upon a little three-legged table, all made of solid glass; there was nothing on it but a tiny golden key, and Alice's first idea was that this might belong to one of the doors of the hall; but, alas! either the locks were too large, or the key was too small, but at any rate it would not open any of them. However, on the second time round she came upon a low curtain she had not noticed before, and behind it was a little door about fifteen inches high; she tried the little golden key in the lock, and to her great delight it fitted!

♀ Alice opened the door and found that it led into a small passage, not much larger than a rat hole; she knelt down and looked along the passage into the loveliest garden you ever saw. How she longed to get out of that dark hall, and wander about among those beds of bright flowers and those cool fountains. But she could not even get her head through the doorway. "And even if my head would go through," thought poor Alice, "it would be of very little use without my shoulders. Oh, how I wish I could shut up like a telescope! I think I could, if I only knew how to begin." For, you see, so many out-of-the-way things had happened lately that Alice had begun to think that very few things indeed were really impossible.

♀ There seemed to be no use in waiting by the little door, so she went back to the table, half hoping she might find another key on it, or at any rate a book of rules for shutting people up like telescopes: this time she found a little bottle on it ("which certainly was not here before," said Alice), and tied round the neck of the bottle was a paper label with the words "DRINK ME" beautifully printed on it in large letters.

♀ It was all very well to say "Drink me," but the wise little Alice was not going to do *that* in a hurry. "No, I'll look first," she said, "and see whether it's marked '*poison*' or not," for she had read several nice little stories about children who had got burnt, and eaten up by wild beasts, and other unpleasant things, all because they *would* not remember the simple rules their friends had taught them, such as, that a red-hot poker will burn you if you hold it too long; and that if you cut your finger *very* deeply with a knife it usually bleeds; and she had never forgotten that if you drink much from a bottle marked "poison," it is almost certain to disagree with you sooner or later.

DOWN THE RABBIT HOLE

I-3

달리의 앨리스는 특별 한정판과 일반 한정판 두 가지 버전이 있다. 일반 한정판은 2,500부 발행되었으며 서두의 그림 1장만 동판화로 제작했다. 특별 한정판은 300부 한정으로 13장 모두 동판화이며 친필 사인이 들어 있다. 이 13장의 동판화는 별도의 책으로 구성되어 일반본과 달리 2권이 한 세트다.

2015년 『이상한 나라의 앨리스』 150주년을 기념해 복간되었는데 초판본과는 비교할 수 없지만 그래도 그의 책을 쉽게 접할 수 있게 된 점에서 반갑다.

달리는 앨리스 외에 세르반테스의 『돈키호테』, 단테의 『신곡』, 몽테뉴의 『수상록』, 괴테의 『파우스트』 『예루살렘 성경』, 요리책 『Les Diners de Gala』 등의 일러스트도 그렸다.

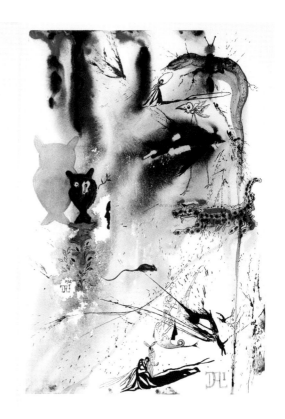

"Fury said to
a mouse, That
 he met in the
 house, 'Let
 us both go
 to law: I
 will prose-
 cute you.—
 Come, I'll
 take no de-
 nial: We must
 have the trial;
 For really
 this morn-
 ing I've
 nothing
to do.'
Said the
 mouse to
 the cur,
 'Such a
 trial, dear
 sir, With
 no jury
 or judge,
 would
 be wast-
 ing our
 breath.'
 'I'll be
 judge,
 I'll be
 jury,'
 said
cun-
ning
old
 Fury:
 'I'll
 try
 the
 whole
 cause,
 and
 conde
 mn
 death.'"

여기에서 소개하지 못하지만 달리와 함께 앨리스를 그린
유명 화가로는 마리 로랑생(Marie Laurencin)과 막스
에른스트(Max Ernst)가 있다.

프랑스의 화가 마리 로랑생은 1930년 6개의 석판화로 구성된
책을 790부(유럽판 420부, 미국판 370부) 한정 제작했다.
연한 색조의 사랑스런 소녀 그림으로 많은 팬을 가진 로랑생의
특징이 그대로 반영되어 있다. 막스 에른스트는 1970년에
루이스 캐럴의 작품을 묶은 독일어판 작품집 『루이스 캐럴의
마법 피리(Lewis Carrolls's Wunderhorn)』라는 석판화 연작을
1,000부 한정 출판했는데 여기에 앨리스가 포함되어 있다.
그는 초현실주의의 대표적인 화가였지만 이 책은 다양한
기하학적인 패턴을 사용하여 추상적으로 그렸다.

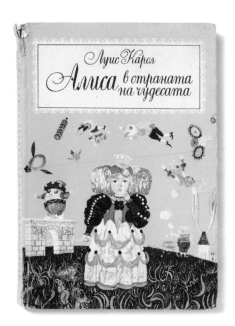

Alice in Wonderland and Through the Looking-Glass,
Peter Chuklev, National Youth,
1969년 초판본, 불가리아.

페테르 추클레프는 톨킨의 『반지의 제왕』 불가리아판을
비롯하여 다양한 그림책에 일러스트를 그렸다. 그는 판화와
일러스트레이션, 그래픽 분야에서 많은 상을 받았다. 뛰어난
그래픽과 원근법을 적용한 그의 작품은 오스트리아, 독일,
프랑스, 영국을 비롯한 해외의 많은 개인 소장가들에게
사랑받고 있다.

『이상한 나라의 앨리스』와 『거울 나라의 앨리스』 합본인
이 책은 연한 겨자색 이외의 컬러는 사용되지 않았지만
정교하고 경쾌한 선의 반복으로 독특한 일러스트를
선보인다. 로코코풍의 과장된 드레스를 입은 여왕과
캐릭터들은 중세풍의 건물과 어울리고 둥근 선의 반복으로
그려진 나뭇잎들이 경쾌하다.

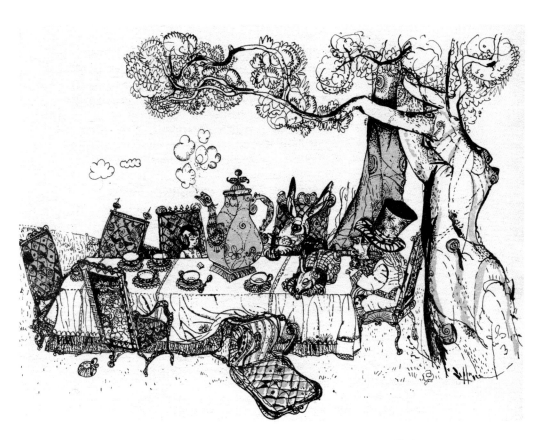

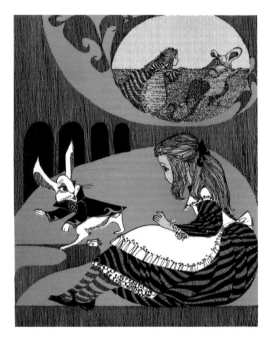

이 책은 1970년대에 미국의 클래식 프레스에서
청소년 대상으로 펴낸 시리즈인 에듀케이터 클래식
라이브러리(educator classic library) 중 한 권으로
표지는 당시 유명 화가였던 돈 어윈(Don Irwin)이 맡았고
일러스트는 브리지트 브라이언이 담당했다.

주황색 배경 위에 그려진 직물을 연상시키는 패턴의
일러스트가 매력적인 책이다. 앨리스를 둘러싼 등장
캐릭터들의 배치, 구성과 화면 분할이 한 편의 작품을 보는
듯하다.

청소년 교육에 중점을 둔 책이라 본문 외에 작은 그림을
곁들여 주석도 충실하게 달았다. 각 일러스트는 스토리
진행에 따라 두 장면씩 그려져 있기도 한데 둘 중 한 장면은
마치 꿈처럼 묘사되어 이상한 나라와 절묘하게 어울린다.

책의 뒷부분에는 저자인 루이스 캐럴의 생애, 책에 나온
패러디 등을 소개한 해설서가 있다. 주황색과 검은색만으로
그려졌지만 독특한 패턴과 구성으로 지루하지 않게 볼 수
있는 책이다.

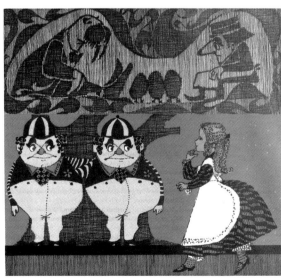

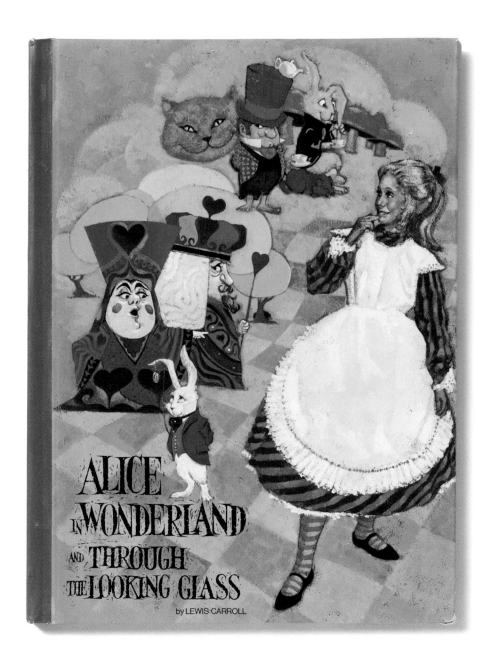

Alice in Wonderland and Through the Looking-Glass,
Brigitte Bryan, Classic Press, 1969년 초판본, 미국.

47

RICHARD
AVEDON

1973년 초판

프랑스 출신의 미국 극작가이며 배우인 앙드레 그레고리(Andre Gregory)는 1960~70년대 사이에 전위적인 작품을 많이 제작했다. 그중 가장 유명한 것이 자신의 극단 맨해튼 프로젝트에서 연출한 <이상한 나라의 앨리스>다. 앙드레 그레고리는 리허설을 하는 동안 배우들에게 아무 지시도 내리지 않고 스스로 자유롭게 이상한 나라에 빠지도록 만들었다고 한다.

이 사진집은 1970년 11월부터 1971년 4월까지 미국의 인물 사진작가인 리처드 애버던의 스튜디오에서 12회에 걸쳐 배우들이 연기한 <이상한 나라의 앨리스>를 촬영한 것이다. 배우들의 생생한 표정과 다이내믹한 연기를 순간 포착한 사진집이다.

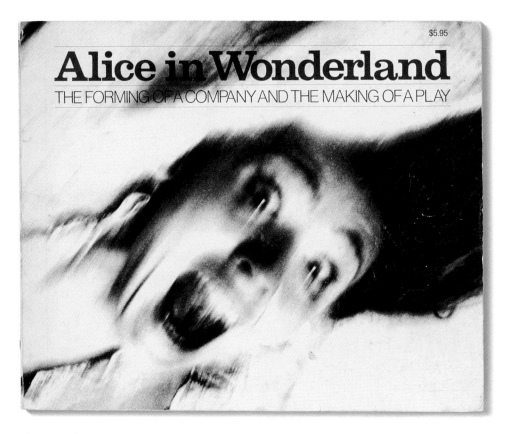

Alice in Wonderland: The Forming of a Company and the Making of a Play, Richard Avedon, Merlin House, 1973년 초판본, 미국, 박명천 소장.

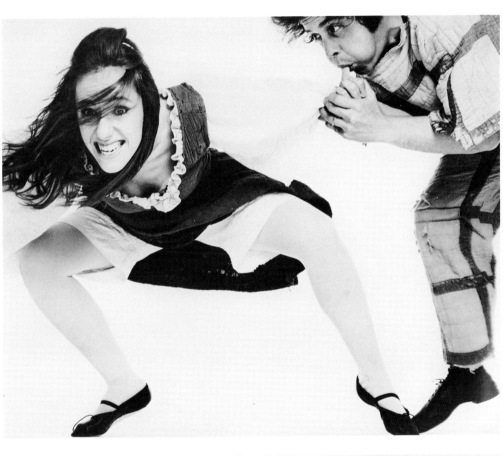

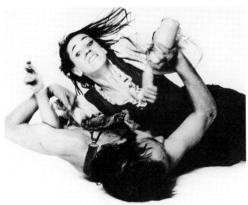

일본의 화가이자 사진가인 가네코 구니요시가
이탈리아의 유명 타자기 회사 올리베티에서 출판한
앨리스로, 판매용이 아니고 크리스마스 선물로
고객에게 증정된 책이다.

표지에는 타원형 종이에 그려진 컬러 일러스트가
부착되어 있다. 책 안의 일러스트는 모두 흑백이다.
앨리스는 기존 가네코 구니요시의 작품에 나오는
여성들처럼 짙은 눈화장을 하고 입술을 칠한
관능적인 모습으로 그려져 있다.

Alice's Adventures in Wonderland, Kaneko Kuniyoshi, Olivetti, 1974년 초판본, 이탈리아, 박명천 소장.

GENNADY
KALINOVSKY

1975년 초판

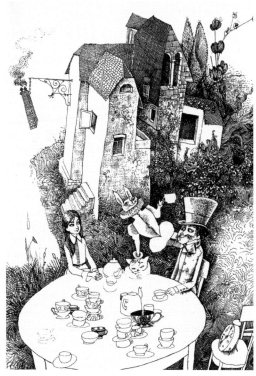

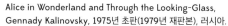

Alice in Wonderland and Through the Looking-Glass,
Gennady Kalinovsky, 1975년 초판(1979년 재판본), 러시아.

러시아의 일러스트레이터이자 그래픽 디자이너인 겐나디
칼리노프스키는 『메리 포핀스』 『반지의 제왕』 『이상한 나라의
앨리스』를 비롯해 약 90권의 일러스트를 그렸다.

그는 전체주의 체제 아래에서 권력에 대한 조롱과
무정부주의에 대한 옹호를 담고 있다는 이유로 금서로
분류된 『이상한 나라의 앨리스』에 많은 매력을 느꼈다. 개방
정책이 시작된 이후 1975년 『이상한 나라의 앨리스』 흑백
버전을 출판하고 1982년 『거울 나라의 앨리스』, 1988년
『이상한 나라의 앨리스』 컬러 버전 등 스무 해 동안 3권의
앨리스를 그렸다.

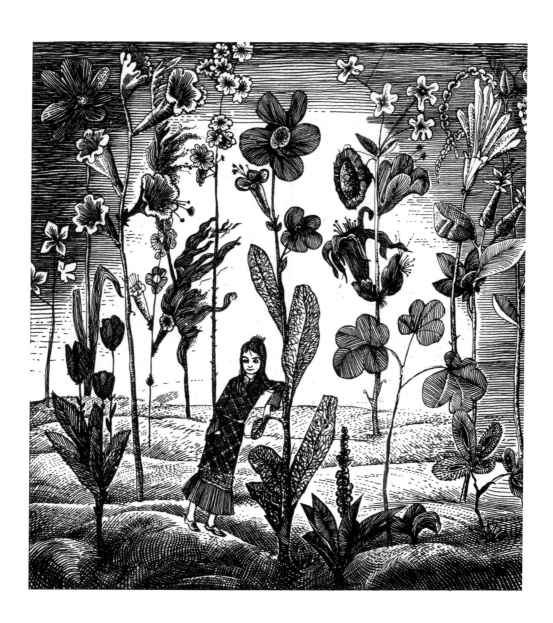

그중 가장 뛰어난 책은 1975, 1977, 1979년 세 번 출판된 흑백
버전이다. 공중을 부유하는 캐릭터들과 비스듬히 왜곡된 공간,
섬세하고 장식적으로 그려진 흑백 드로잉과 입체적인 폰트가
환상적인 이 책은 러시아의 어린 독자들로부터 많은 사랑을
받았다.

『이상한 나라의 앨리스』를 처음 출판한 맥밀런 출판사의
팝업북 버전이다. 존 테니얼의 일러스트를 사용하여
클래식한 느낌을 준다. 소용돌이처럼 그려진 토끼굴로
떨어지는 앨리스를 끈에 매달아 생동감 있게 표현했다.
카드가 일어서는 장면에서도 카드 2장을 실로 매달아
입체감을 더했다.

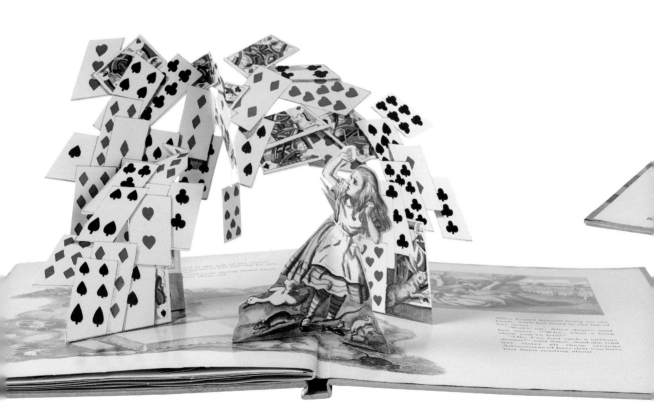

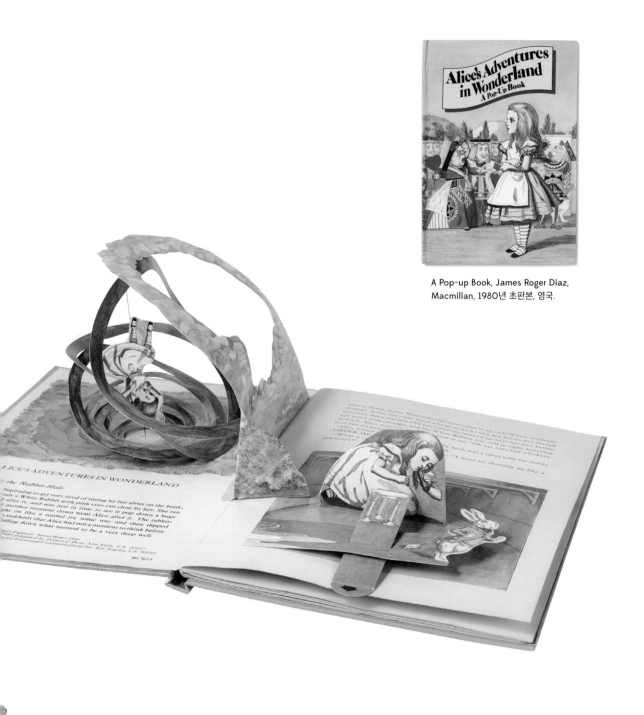

A Pop-up Book, James Roger Diaz,
Macmillan, 1980년 초판본, 영국.

미국의 유명 판화가이자 일러스트레이터인 배리 모저의
『이상한 나라의 앨리스』가 지닌 그로테스크한 분위기는
앨리스에 대한 그의 인식이 다른 화가들과 다르다는 데서
비롯된다. 그는 어른이 될 때까지 『이상한 나라의 앨리스』를
읽어본 적이 없다고 한다. 그에게는 앨리스가 아이들만을
위한 책으로 생각되지 않아서 환상적이거나 예쁜 것이
아니라 악몽처럼 그리고 싶었다고 한다. 대표적으로 그는
체셔 고양이를 털이 없는 스핑크스 고양이로 그렸다.
앨리스를 이상한 나라로 초대하는 토끼의 모습도 굉장히
위협적으로 표현되었다.

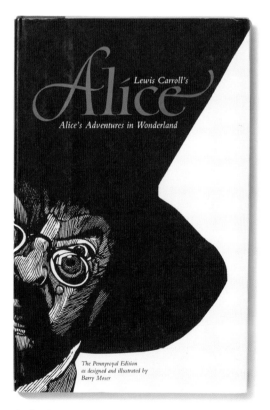

Alice's Adventures in Wonderland, Barry Moser,
Pennyroyal, 1982년 초판본, 미국.

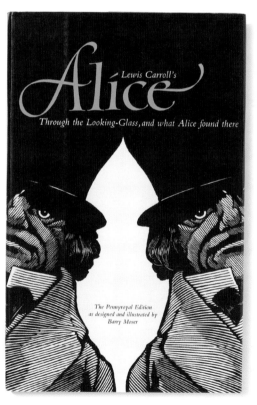

Through the Looking-Glass and What Alice Found There,
Barry Moser, Pennyroyal, 1983년 초판본, 미국.

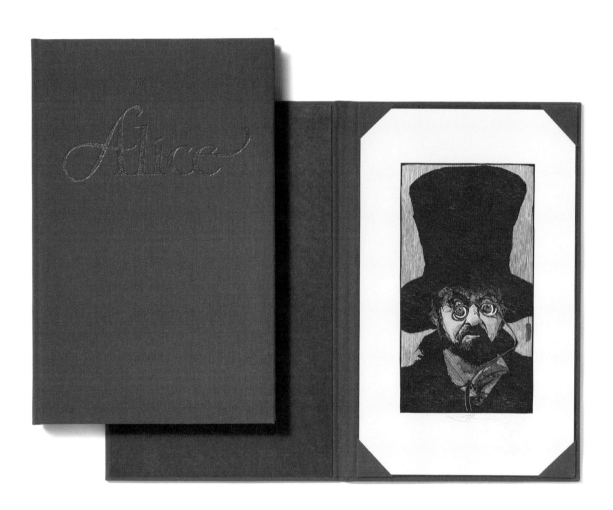

Alice's Adventures in Wonderland, Barry Moser,
Pennyroyal, 1982년 초판본 한정판, 미국, 박명천 소장.

But her sister sat still just as she left her, leaning her head on her hand, watching the setting sun, and thinking of little Alice and all her wonderful Adventures, till she too began dreaming after a fashion, and this was her dream:—

First, she dreamed about little Alice herself: once again the tiny hands were clasped upon her knee, and the bright eager eyes were looking up into hers—she could hear the very tones of her voice, and see that queer little toss of her head to keep back the wandering hair that *would* always get into her eyes—and still as she listened, or seemed to listen, the whole place around her became alive with the strange creatures of her little sister's dream.

The long grass rustled at her feet as the White Rabbit hurried by—the frightened Mouse splashed its way through the neighbouring pool—she could hear the rattle of the teacups as the March Hare and his friends shared their never-ending meal, and the shrill voice of the Queen ordering off her unfortunate guests to execution—once more the pig-baby was sneezing on the Duchess' knee, while plates and dishes crashed around it—once more the shriek of the Gryphon, the squeaking of the Lizard's slate-pencil, and the choking of the suppressed guinea-pigs, filled the air, mixed up with the distant sob of the miserable Mock Turtle.

So she sat on with closed eyes, and half believed herself in Wonderland, though she knew she had but to open them again, and all would change to dull reality—the grass would be only rustling in the wind, and the pool rippling to the waving of the reeds—the rattling teacups would change to tinkling sheep-bells, and the Queen's shrill cries to the voice of the shepherd-boy—and the sneeze of the baby, the shriek of the Gryphon, and all the other queer noises, would change (she knew) to the confused clamour of the busy farm-yard—while the lowing of the cattle in the distance would take the place of the Mock Turtle's heavy sobs.

Lastly, she pictured to herself how this same little sister of hers would, in the after-time, be herself a grown woman; and how she would keep, through all her riper years, the simple and loving heart of her childhood; and how she would gather about her other little children, and make *their* eyes bright and eager with many a strange tale, perhaps even with the dream of Wonderland of long ago; and how she would feel with all their simple sorrows, and find a pleasure in all their simple joys, remembering her own child-life, and the happy summer days.

이 책에서 앨리스는 처음과 마지막, 거울 속에 비친 모습, 초상화 이렇게 단 네 번만
등장한다. 이 책을 그릴 때 그는 작가의 시선이 아닌 앨리스의 눈으로 본 이상한
나라를 구상했고 위협적인 토끼나 모자장수 등은 모두 앨리스의 눈에 비친 모습이다.

앨리스는 자신의 막내딸 매디를, 모자장수는 친구를 모델로 그렸다. 이러한 그의
시도는 『거울 나라의 앨리스』에서 더 심화되어 하얀 기사는 루이스 캐럴, 험프티
덤프티는 닉슨 대통령을 모델로 그리게 된다. 그의 앨리스가 풍기는 불길하고
그로테스크한 분위기는 흑백 판화로 더욱 강하게 도드라진다.

초록색 원피스에 빨간 머리띠와 구두의 대비가
눈길을 끄는 앤서니 브라운의 앨리스는 그의
기존 그림책들처럼 르네 마그리트의 패러디와
초현실적인 유머가 곳곳에서 빛난다.

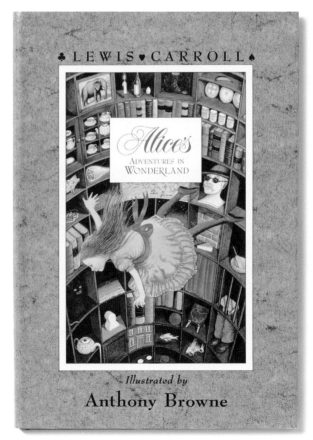

Alice's Adventures in Wonderland, Anthony
Browne, Julia MacRae, 1988년 초판본, 영국.

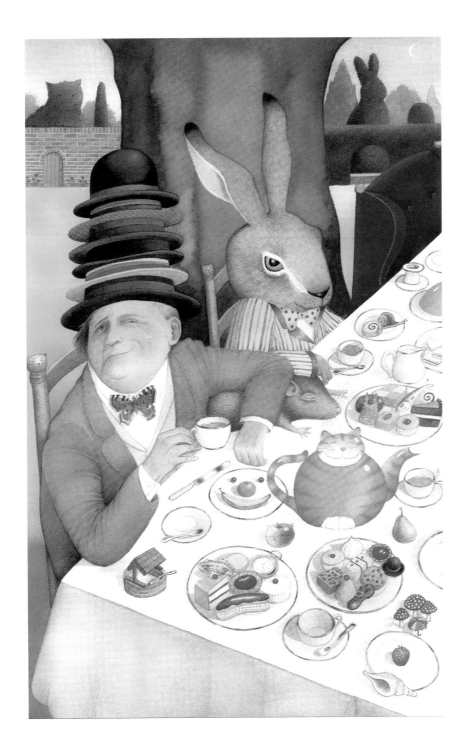

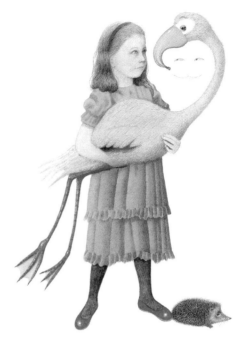

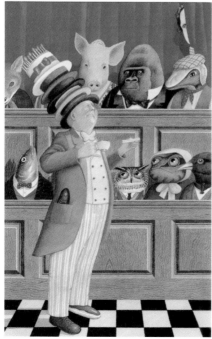

미친 티파티의 테이블 위에 체셔 고양이 모양의 찻주전자,
티푸드 사이에 작은 중절모가 놓여 있고 빨간 독버섯 사이에
작은 우산이 있다. 제11장 '누가 타르트를 훔쳤나?'의 재판정
뒤 빨간 커튼 사이로 루이스 캐럴의 얼굴이 반쯤 드러나
있다. 모자장수는 한쪽 발에 구두 대신 에클레어를 신고 있다.
사라진 체셔 고양이의 미소는 앨리스가 안고 있는 홍학의 긴
목 사이에 다시 출현한다. 그의 앨리스는 한 장 한 장 넘길
때마다 숨은그림찾기의 즐거움이 가득하다.

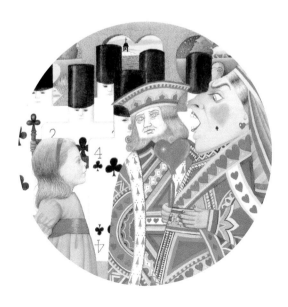

ALBERT
SCHINDEHÜTTE

1993년 초판

알베르트 쉰데휘테는 드로잉, 목판화, 캘리그래피를 포함한
다양한 작품세계를 가진 독일의 그래픽 아티스트이다.
루이스 캐럴이 찍은 앨리스의 사진을 토대로 새롭게 해석한
드로잉이 포함된 이 책은 루이스 캐럴을 향한 오마주이다.

책의 앞과 뒷부분에는 단순하고 옅은 색감의 수채화로
그려진 루이스 캐럴의 소녀들이 있고 가운데에 흑백으로
그려진 앨리스가 있다.

자유롭게 흐르는 선과 캘리그래피의 조화로 장면 장면이
하나의 작품처럼 보인다. 체셔 고양이가 앨리스의 머리를
위를 잡아당겨 고양이 귀처럼 만든 장면은 사랑스러운
위트가 넘친다.

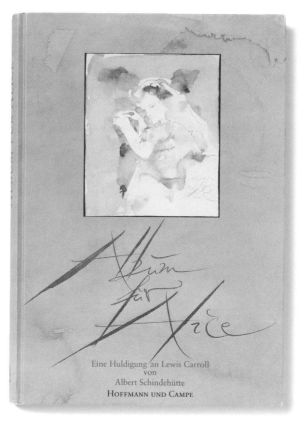

Album für Alice, Albert Schindehütte, Hoffmann und Campe, 1993년 초판본, 독일.

『이상한 나라의 앨리스』는 루이스 캐럴이 앨리스와 그
자매들에게 들려준 이야기에서 비롯돼 낭독본 형태로도 많이
제작되었는데 이 책도 그중 하나이다.

생동감 있는 선들과 투명하며 부드러운 색상 표현,
리드미컬한 화면구성과 생생한 표정의 캐릭터들이 어우러진
멋진 앨리스이다. 미친 티파티 장면에서 공중에 떠 있는
커다란 모자와 리듬감이 넘치는 묘사들이 책의 성격에 잘
어울린다.

CD가 동봉된 낭독본으로, 내레이션이 들어가 있고 앨리스나
다른 캐릭터들의 대사도 낭독하기 편하게 각색되어 있다.

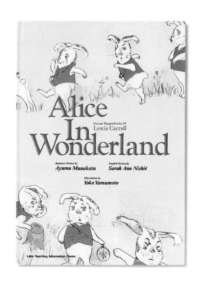

Alice in Wonderland, Yoko Yamamoto, Labo Teaching
Information Center, 1994년 초판본, 일본.

11

30

31

Five of Spades — Hey, Two, no resting on the job.

Two of Spades — Sure thing, Five.

So, young lady, if the Queen of H
all three of us would hav

쿠바 출신의 사진가이며 카메라오브스쿠라 기법의 사진들로 유명한 아벨라르도
모렐은 책을 피사체로 다양한 사진을 찍어왔다. 그중 1998년에 출판한 『이상한 나라의
앨리스』는 다양한 작가에 의해 수백 권이 넘게 출판된 그림책 사이에서 보기 드문
사진집이다.

아벨라르도 모렐은 책은 물질과 환상 두 세계에 동시에 속한다고 생각했다. 그래서 책과
책에서 오려낸 이미지 그림을 가지고 이야기 속 다양한 풍경과 건축물을 만들었다.
평면적이던 존 테니얼의 흑백 일러스트들은 그의 사진을 통해 입체적으로 살아났고
독자들은 사진집을 넘기며 이야기에 참여하는 듯한 환상에 빠져든다.

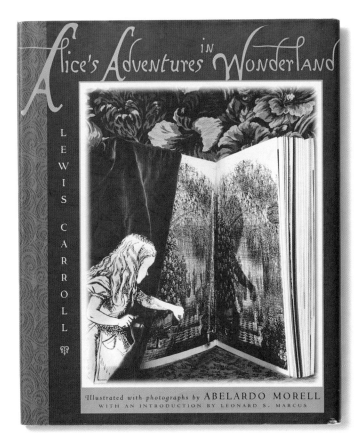

Alice's Adventures in Wonderland, Abelardo Morell,
Dutton Children's Books, 1998년 초판본, 미국.

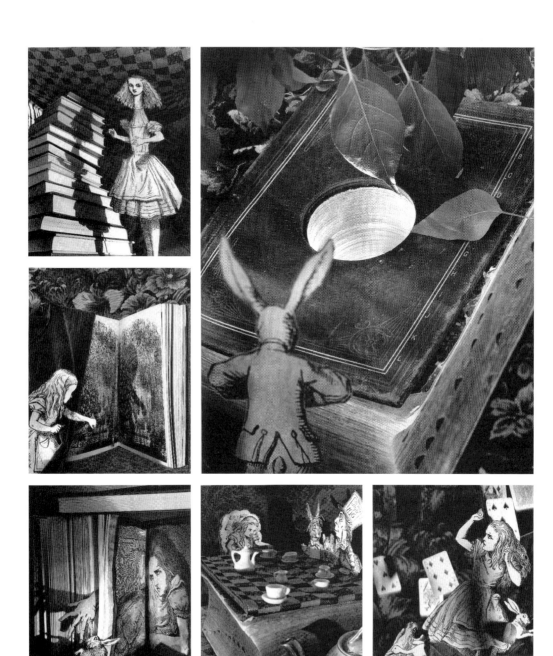

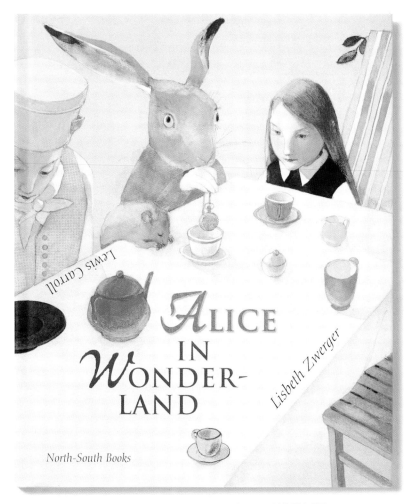

Alice in Wonderland, Lisbeth Zwerger, North-South Books, 1999년 초판본, 영국.

오스트리아 출신의 리스베트 츠베르거는 현대 그림동화를 비롯한 고전동화의 일러스트로
안데르센상과 아스트리드린드그렌상을 수상하는 등 세계적으로 유명한 작가이다. 그녀는
고전동화를 현대적으로 재해석하여 그리는 데 뛰어난 재능이 있다. 그녀의 초기 작품은 아서
래컴 같은 영국의 일러스트레이터들에게 영향을 받았고 1980년대에 들어오며 좀더 맑은
색상과 단순화된 선, 독특한 화면구성으로 자신만의 스타일을 만들어간다.

츠베르거의 그림 속 앨리스는 서늘하고 조용하다. 이상한
나라에서의 떠들썩한 모험들은 단순한 선과 화면구성, 연한
색상이 조화를 이루어 미묘하고 고요하게 진행된다. 표지에
그려진 미친 티파티에서는 모자장수와 3월 토끼조차도
차분하게 그려져 있다. 앨리스가 거대해질 때 화면을 가득
채운 거대한 빨간 양말, 체셔 고양이의 빨간 얼굴 등이
전반적으로 가라앉은 그림에 포인트가 된다.

Alice's Adventures in Wonderland, Deloss McGraw,
Harper Collins, 2001년 초판본, 미국.

All in the golden afternoon
Full leisurely we glide;
For both our oars, with little skill,
By little arms are plied,
While little hands make vain pretence
Our wanderings to guide.

Ah, cruel Three! In such an hour,
Beneath such dreamy weather,
To beg a tale of breath too weak
To stir the tiniest feather!
Yet what can one poor voice avail
Against three tongues together?

Imperious Prima
Her edict to "b
In gentler tones S
"There will be non
While Tertia inter
Not more than or

Anon, to sudden
In fancy the
The dream-child movir
Of wonders wil
In friendly chat with
And half belie

미국의 시인이자 화가인 델로스 맥그로는 1976년에 시인
스노드그래스(W. D. Snodgrass, 1960년 퓰리처상 수상)에게
그의 시 구절과 자신의 그림을 병용한 작품을 보낸다. 그
그림에서 영감을 얻은 스노드그래스가 새로운 시를 쓰게
되며 델로스 맥그로는 1980년대 시와 그림 컬래버레이션
운동의 개척자가 되었다.

그는 문학작품의 구절들을 시각적으로 표현하는 데 뛰어난
자질을 가지고 있다. 2001년에 그린 『이상한 나라의
앨리스』의 첫 페이지도 루이스 캐럴이 서문에 쓴 시 구절("All
in the golden afternoon/Full leisurely we glide;")의
황금색에서 영감을 얻어, 금색 배경 위에 노란 원피스를 입고
누워 검은 고양이를 안은 금발의 앨리스로 그렸다. 시적인
감성이 넘치는 화려하고 풍부한 색상의 앨리스를 따라
독자들은 새로운 토끼굴로 초대된다.

And ever, as the story drained
The wells of fancy dry,
And faintly strove that weary one
To put the subject by,
"The rest next time—" "It is next time!"
The happy voices cry.

Thus grew the tale of Wonderland:
Thus slowly, one by one,
Its quaint events were hammered out—
And now the tale is done,
And home we steer, a merry crew,
Beneath the setting sun.

Alice! a childish story take,
And with a gentle hand
Lay it where Childhood's dreams are twined
In Memory's mystic band,
Like pilgrim's withered wreath of flowers
Plucked in a far-off land.

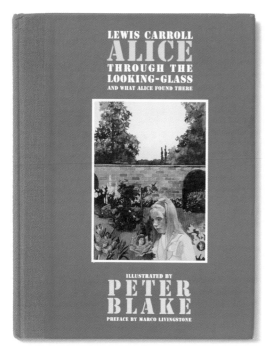

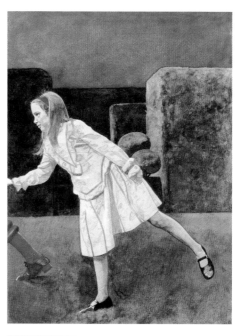

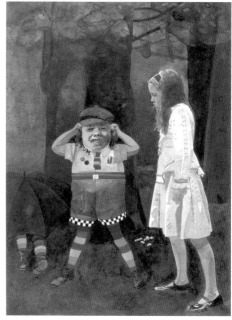

Alice: Through the Looking-Glass and What Alice
Found There, Peter Blake, D3 Editions, 2004년 초판
한정본(2006년 일반본), 영국.

피터 블레이크는 광고와 뮤직홀, 레슬러 등 다양한
대중문화에서 얻은 이미지와 순수미술을 결합하여 작품 속에
녹여낸 1950년대 영국에서 가장 유명한 팝아티스트였다.
비틀즈의 여덟번째 앨범인 '서전트 페퍼스 론리 하트 클럽
밴드(Sgt. Pepper's Lonely Hearts Club Band)'의 재킷
디자인 등 다양한 작업을 하던 그는 1968년 돌연 런던을
떠나 교외로 이주하며 작품의 주제를 영국의 전통문화와
셰익스피어의 작품 속 캐릭터들로 바꾸었다. 당시 그는
전원생활과 문화를 직접 체험하며 영국적인 페인팅을
시도했는데 그때 그린 것이 바로 『거울 나라의 앨리스』다.

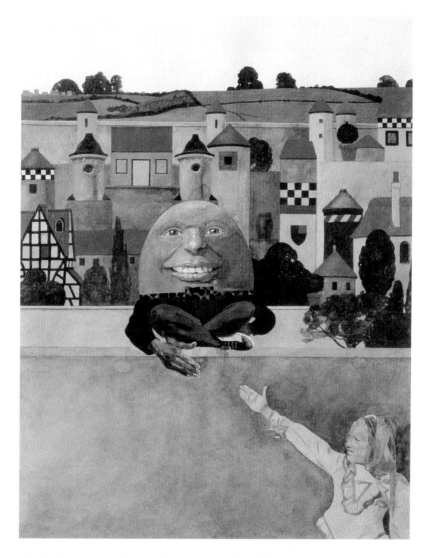

원래 이 책은 1960년대 후반에 피터 블레이크가 그레이엄 오벤든(Graham Ovenden)과 함께 진행한 프로젝트로 그레이엄 오벤든이 『이상한 나라의 앨리스』를, 피터 블레이크가 『거울 나라의 앨리스』를 각각 그렸다. 둘은 그림을 완성한 후 책으로 출판할 예정이었으나 당시 인쇄 비용이 너무 비싸서 출판을 포기하고 실크스크린 판화로 바꾸어서 갤러리에 전시하게 되었다. 그후 피터 블레이크의 『거울 나라의 앨리스』는 2004년 한정판으로, 그레이엄 오벤든의 『이상한 나라의 앨리스』는 2010년 10권 한정판으로 출판되었다.

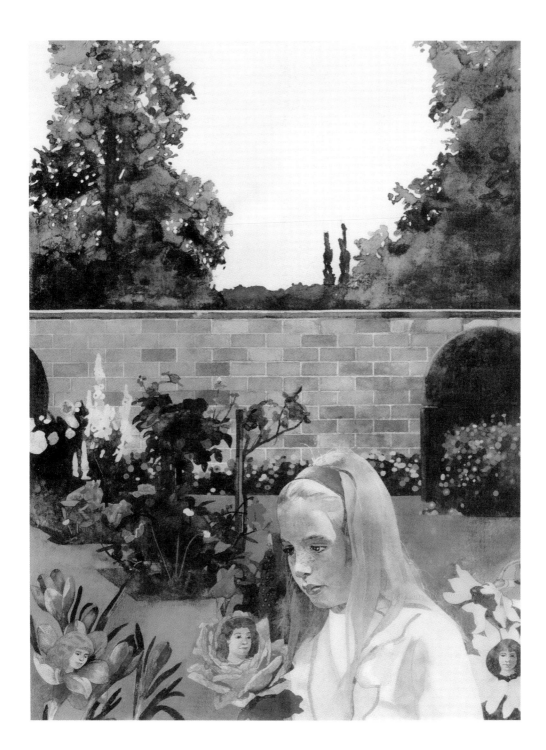

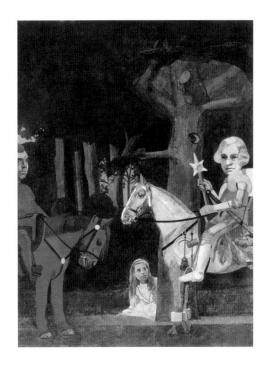

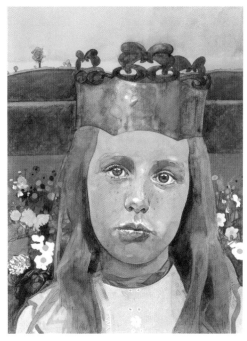

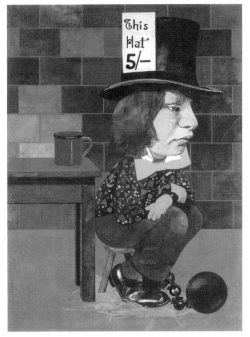

이 책에 나오는 앨리스와 등장 캐릭터들은 당시 피터 블레이크가 알고 지내던 네덜란드인 페테르 하타크레(Peter Gatacre)의 딸과 아들을 모델로 했다. 피터 블레이크는 페테르 하타크레의 할머니가 만든 정원이 『이상한 나라의 앨리스』에 나오는 정원과 닮아 있어서 그곳에 방문했고 거기서 페테르 하타크레의 아이들 사진을 찍은 후 그림으로 옮겨 그렸다. 주근깨까지 세밀하게 그려진 앨리스는 실제 모델이 있기에 가능했던 사실적 표현이다. 『거울 나라의 앨리스』에 등장하는 말하는 꽃은 빅토리아시대의 그림엽서, 꽃이 만발한 영국식 가옥은 신문, 기사가 탄 말들은 그림이나 사진 등을 참고하여 그렸다. 그러나 실제 모델과 중요한 배경인 정원이 모두 네덜란드에 있었다는 것은 아이로니컬하다.

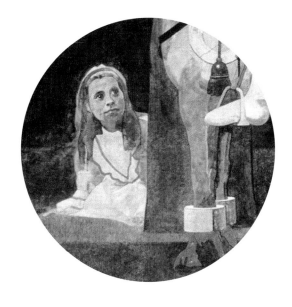

네덜란드 출신의 화가이자 조각가인
팻 안드레아는 앨리스를 기존의
그림책이나 만화에서 보던 어딘가
어색한 소녀가 아니라 매 그림마다
다른 여성으로 그리고 있다.

앨리스는 금발로 때로는 붉은 머리로
아주 작거나 크게 그려져 그림마다
전혀 다른 모습으로 나타난다.
바뀌지 않는 것은 그녀가 신고 있는
운동화뿐이다.

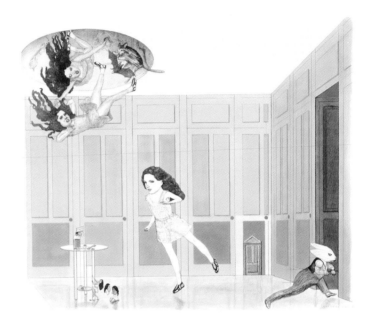

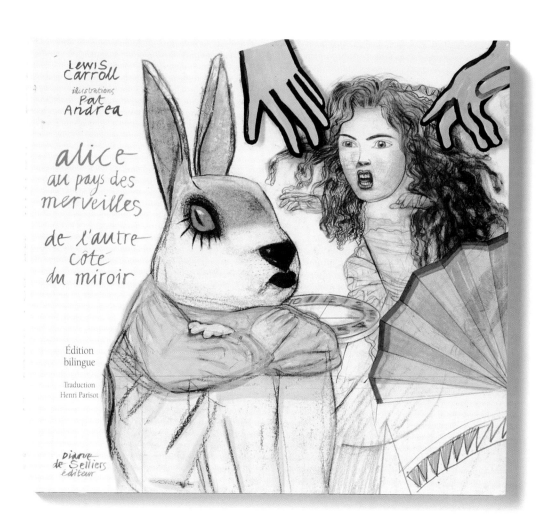

Alice au pays des merveilles et de l'autre côté du miroir, Pat Andrea, Diane de Selliers, 2006년 초판(2015년 페이퍼백). 프랑스.

그는 연필과 페인트 등 다양한 재료로 앨리스를 표현했다.
커다랗게 변한 앨리스의 팔다리가 삐져나온 집은
르코르뷔지에의 건축물을 연상시키고, 그가 디자인한
〈그랜드 컴퍼트 소파(Grand Comfort Sofa)〉가 등장하기도
한다.

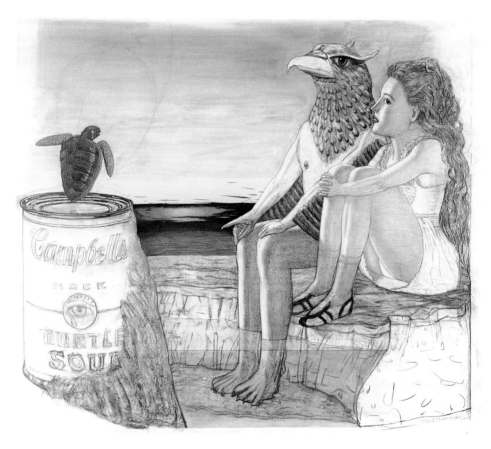

속옷처럼 짧은 원피스를 입은 앨리스와 다른 캐릭터들의
관계는 성적인 암시를 주기도 한다.

60

KUSAMA
YAYOI

2012년 초판

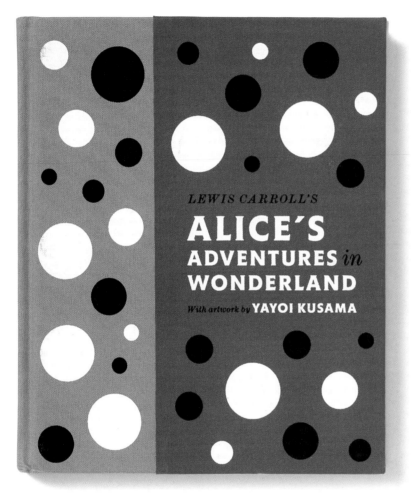

Alice's Adventures in Wonderland, Kusama Yayoi, Penguin Classics, 2012년 초판본, 영국.

평생을 정신 질환에 시달리며 작고 무수한 물방울들로 자신만의 예술세계를 만들어온 쿠사마
야요이는 일찍이 이상한 나라에 거주하던 또하나의 앨리스이다.

그녀는 환각적인 색색의 점들 속에 앨리스와 캐릭터들을 그려놓았다. 물방울무늬의 꽃과
나비들은 그로테스크한 느낌을 준다. 마지막 장면에서는 거대한 노란 호박 방에 하얀
물방울무늬의 빨간 원피스를 입은 앨리스가 나온다. 쿠사마 야요이의 물방울 나라에서
앨리스와 캐릭터들이 숨바꼭질하는 느낌이다.

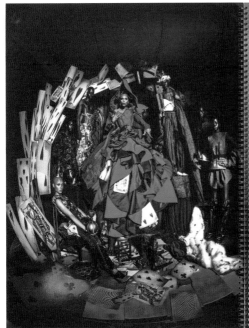
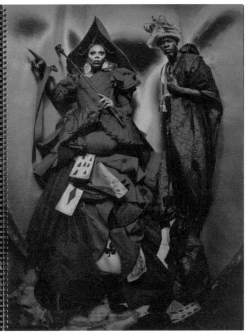

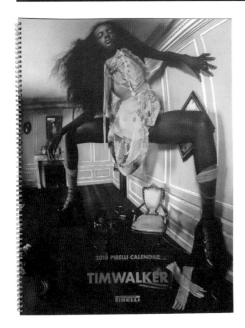

몽환적인 공간 연출과 독특한 소품, 개성 넘치는 모델들로
자신만의 사진세계를 만들어온 팀 워커가 이탈리아의 타이어
브랜드 피렐리를 위해 찍은 2018년 달력이다. 그는 달력의
주제를 『이상한 나라의 앨리스』로 정하고 각 장면마다 상자를
만들어 그 안에 포즈를 취한 모델들을 세워 사진을 촬영했다.

Alice in Wonderland: 2018 Pirelli Calendar, Tim Walker, 영국.

그는 『이상한 나라의 앨리스』의 캐릭터들을
모두 흑인으로 바꾸어 촬영했다. 모델 나오미
캠벨, 배우 우피 골드버그를 비롯하여
가수이자 작곡가인 루폴, 래퍼인 디디 등
유명인들이 『이상한 나라의 앨리스』 속
캐릭터들을 연기했다.

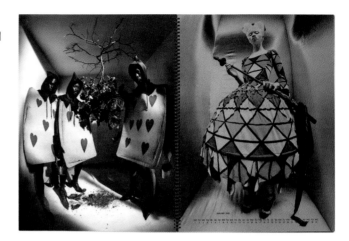

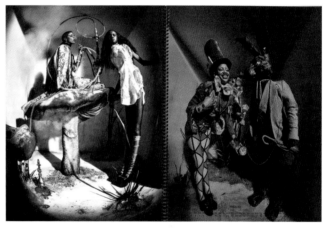

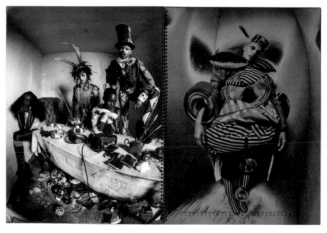

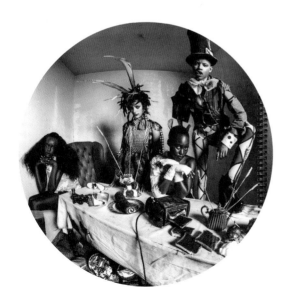

outro

이상한 앨리스 책 나라의 앨리스설탕

참고 서적

이상한 앨리스 책 나라의 앨리스설탕

2008년 팝업북에 관한 책을 내면서 공동 필명을 고민했습니다. 아내는 루이스 캐럴의 앨리스를 좋아하고 남편은 그때나 지금이나 달콤한 간식거리를 좋아해서 장난처럼 앨리스설탕이라는 공동 필명을 만들었습니다. 가게의 온라인 쇼핑몰을 열 때도 자연스레 이름을 앨리스설탕으로 정하게 되었습니다.

2005년 가로수길에 첫 매장을 연 후 16년간 국내에 다양한 아트북과 빈티지북, 팝업북 등을 소개하고 판매해왔습니다. 그중 『이상한 나라의 앨리스』는 특히 흥미가 있었기에 책과 인형을 조금씩 수집하고 있었고 언젠가 책을 쓸 예정이었습니다. 그런데 2019년 롯데갤러리에서 〈이상한 나라의 앨리스〉 전시를 하게 되었습니다. 우리의 예상보다 빠른 일정이었습니다. 워낙 훌륭한 컬렉터분을 알고 있어 큰 도움을 받기는 했지만 전시의 일정 부분은 우리가 책임져야 했기에 전시 결정이 난 후 6개월 동안 앨리스 책들을 검색하고 구매하고 자료를 찾느라 정신이 없었습니다. 그렇게 다행히 어느 정도 만족할 만한 전시를 할 수 있었습니다. 시대별, 나라별로 정말 많은 앨리스들을 만났고 세상에 이렇게나 다양하게 변주된 책이 있나 놀라는 기회가 되기도 했습니다.

6개월이라는 제한된 시간 동안 초판본만을 고집할 수 없어 대안으로 재판 중 좋은 판본을 구하기도 했고, 또 어떤 책은 복간본으로 타협해야 했습니다. 꼭 구하고 싶었지만 시간이 촉박해 포기할 수밖에 없었던 책도 있었습니다. 글래디스 페토의 손수건 책은 절대 포기할 수가 없어 유럽의 서점에 몇 번이나 메일을 보내 부탁하면서 반송될 뻔한 것을 겨우 받기도 했습니다. 이렇게 앨리스에게 빠져 지낸 6개월은 책에 대한 우리의 관점을 좀더 확장시킨 계기가 되었습니다. 16년 전 가게를 열고 한정본, 희귀본, 빈티지 팝업북 등 다양한 책들을 직접 선택하고 판매하며 내밀한 취향에 집중해온 우리는 앨리스 전시를 준비하면서 책의 역사 속에서 진화해가며 출현한 독특한 형태와 소재의 책들을 만나고 사물로서 '책'의 존재 이유를 다시 한번 생각해볼 수 있었습니다.

이 책은 세상 모든 앨리스를 알아가는 과정의 산물일 뿐 그 전부는 아니기에 앞으로도 꾸준히 수집해서 더 좋은 아카이브를 완성하겠다는 약속의 신호탄이 아닐까 합니다. 앞으로 역사 속 다양한 책들에 관한 글을 쓰고 수많은 정보를 독자들과 나눌 계획입니다. 오래되었지만 늘 새로운 책이라는 사물을 통해 좀더 많은 분과 소통하고 싶습니다.

전시를 위해 도움을 주신 롯데갤러리 성윤진 큐레이터 외 관계자분들, 글립, 이지영님, 김민지님께 감사드립니다. 그리고 소장품을 기꺼이 내어주신 박명천 감독님, 한립토이뮤지엄에 감사드립니다.

<div style="text-align:right">

2021년 가을 청운동 마이 페이버릿에서
앨리스설탕

</div>

참고 서적

Carroll&Alice(일본 이상한 나라의 앨리스 전시 도록), APT International, 1993.

Postcards from the Nursery: The Illustrators of Children's Books And Postcards 1900-1950, Dawn Cope&Peter Cope, 1999.

Lewis Carroll's Alice(2001년 6월 6일 소더비 경매 카탈로그).

루이스 캐럴: 이상한 나라의 앨리스와 만나다, 시공디스커버리 총서, 2001.

不思議の国のアリスへの旅, 河出書房新社, 2002.

Illustrating Alice, Artists Choice Editions, 2013.

Alice's Wonderland: A Visual Journey through Lewis Carroll's Mad, Mad World, Race Point, 2014.

마이 페이버릿 앨리스

ⓒ앨리스설탕 2021

초판 1쇄 인쇄 2021년 11월 11일
초판 1쇄 발행 2021년 11월 22일

지은이 앨리스설탕
펴낸이 김민정
책임편집 김동휘 **편집** 유성원 송원경 김필균
디자인 강혜림 **사진** 송형근
마케팅 정민호 김도윤
홍보 김희숙 함유지 김현지 이소정 이미희
제작 강신은 김동욱 임현식
제작처 한영문화사(인쇄) 경일제책(제본)
펴낸곳 난다
출판등록 2016년 8월 25일 제406-2016-000108호
주소 10881 경기도 파주시 회동길 210
전자우편 nandatoogo@gmail.com
트위터 @blackinana **인스타그램** @nandaisart
문의전화 031-955-8875(편집) 031-955-2696(마케팅) 031-955-8855(팩스)

ISBN 979-11-91859-12-6 03650